もちぎ by motigi

生而為GAY，

我很抱歉

我的性決定我的人生

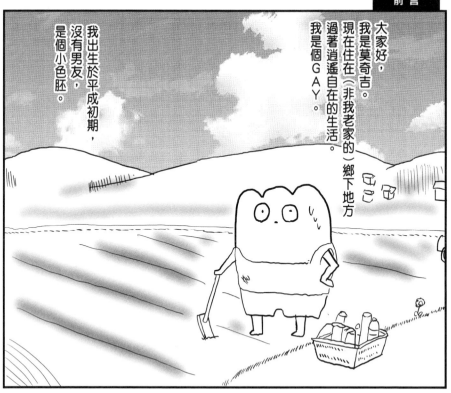

大家好，我是莫奇吉。現在住在（非我老家的）鄉下地方過著逍遙自在的生活。我是個GAY。

我出生於平成初期，沒有男友，是個小色胚。

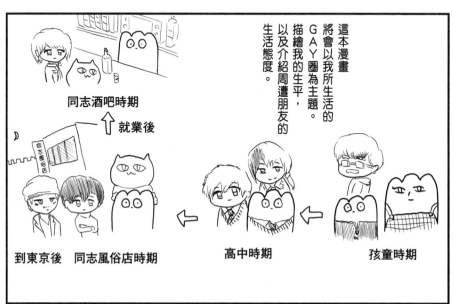

這本漫畫將會以我所生活的GAY圈為主題。描繪我的生平，以及介紹周遭朋友的生活態度。

同志酒吧時期

↑ 就業後

到東京後　同志風俗店時期

高中時期

孩童時期

※莫奇吉所使用的自稱詞為「あたい」，一般來說為女性和小孩所使用的謙虛的自稱古語。
　由於中文並沒有直接對應的用法，所以統一用「我」表示，並於語氣有特別轉換之處以「人家」強調。

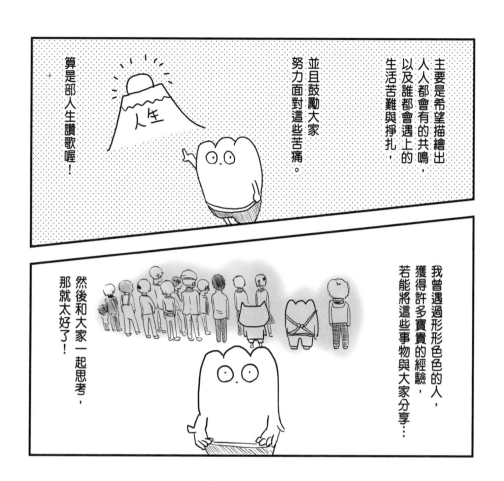

主要是希望描繪出人人都會有的共鳴，以及誰都會遇上的生活苦難與掙扎，

並且鼓勵大家努力面對這些苦痛。

算是部人生讚歌喔！

我曾遇過形形色色的人，獲得許多寶貴的經驗，若能將這些事物與大家分享…

然後和大家一起思考，那就太好了！

如果大家都能看得開心，我也會感到幸福的。

contents

同志風俗店篇
14

啪！

那一天，

在我18歲的時候，

我第一次被媽媽打了。

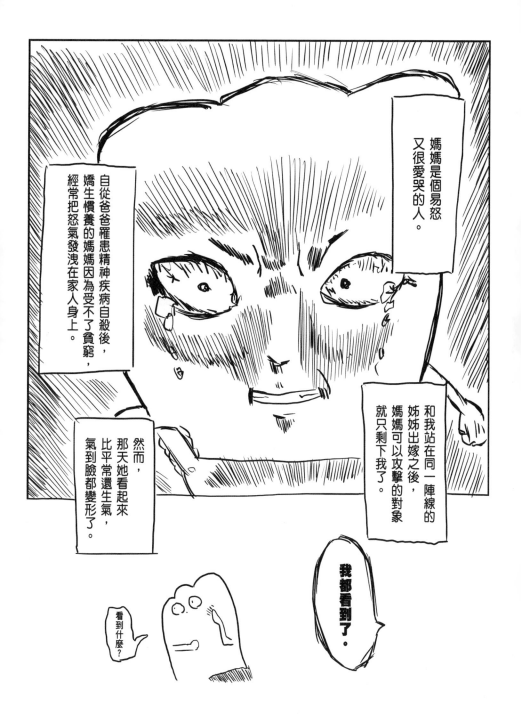

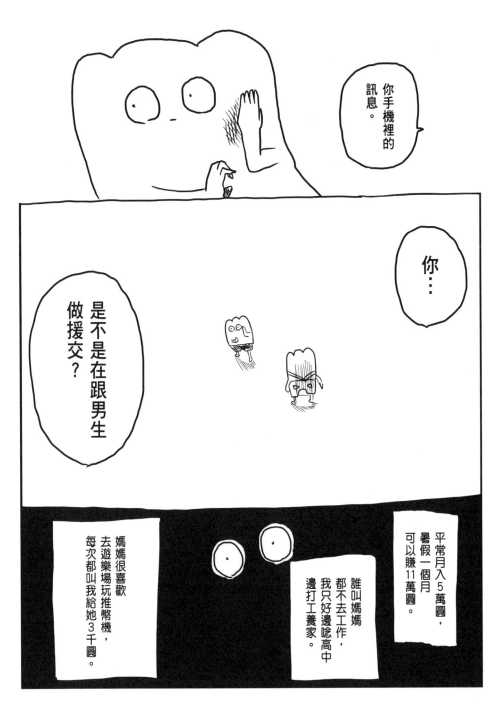

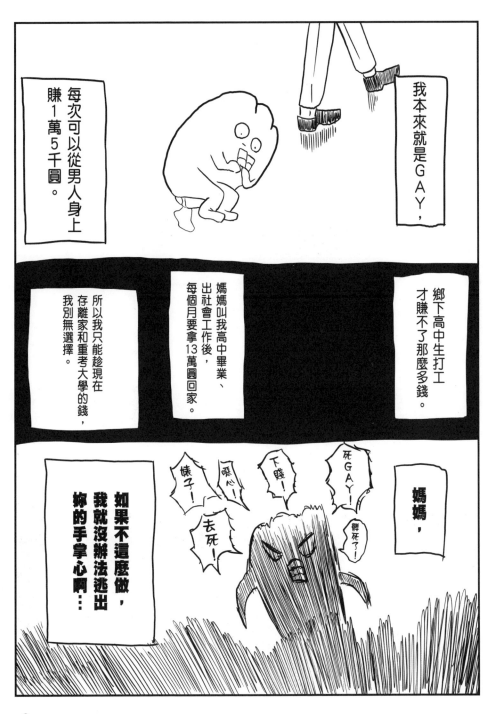

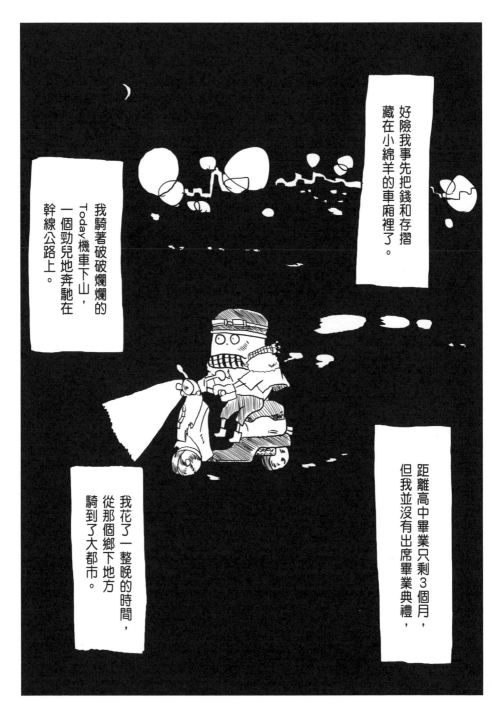

好險我事先把錢和存摺藏在小綿羊的車廂裡了。

我騎著破破爛爛的Today機車下山，一個勁兒地奔馳在幹線公路上。

距離高中畢業只剩3個月，但我並沒有出席畢業典禮，

我花了一整晚的時間，從那個鄉下地方騎到了大都市。

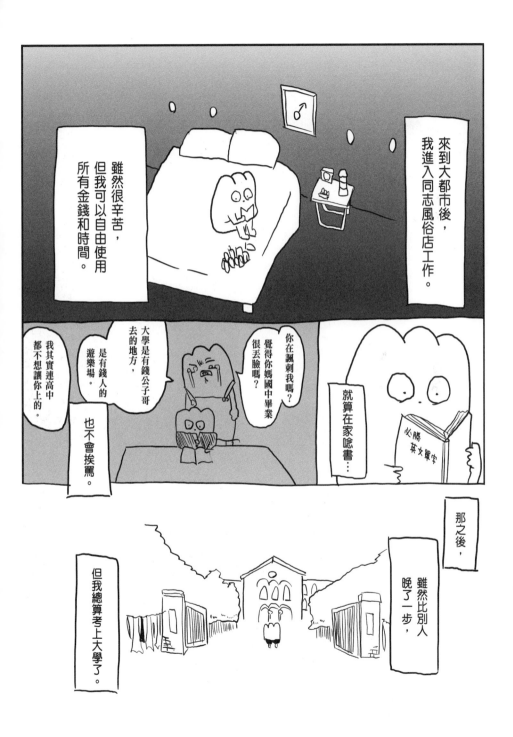

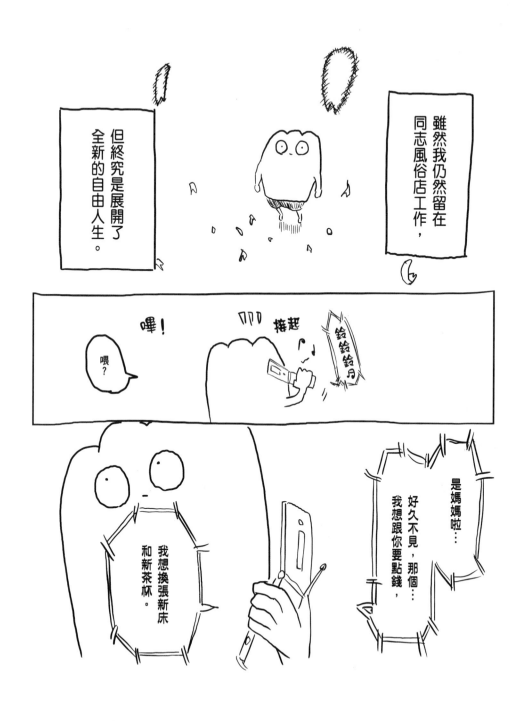

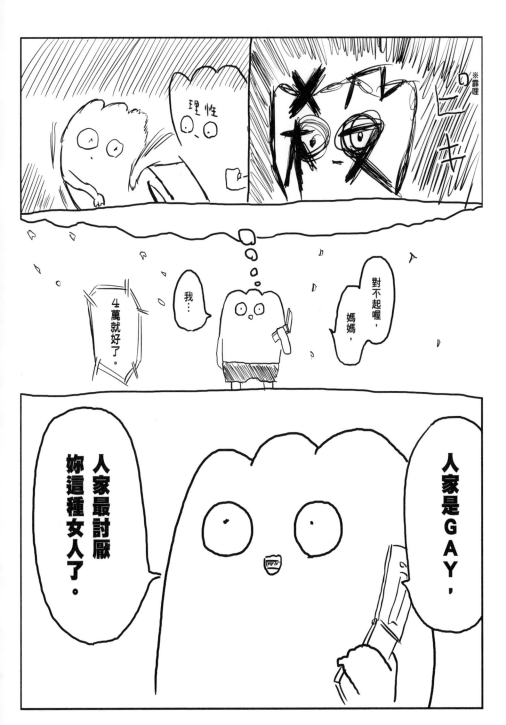

同志風俗店篇

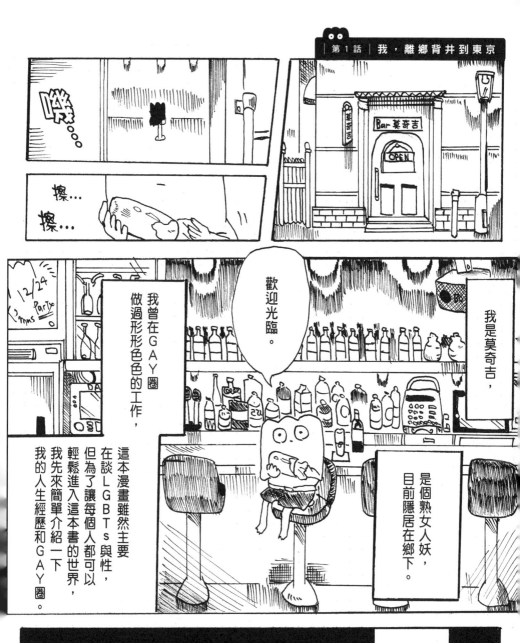

嘰嘰oooo

擦…
擦…

歡迎光臨。

我曾在GAY圈做過形形色色的工作，

這本漫畫雖然主要在談LGBTs與性，但為了讓每個人都可以輕鬆進入這本書的世界，我先來簡單介紹一下我的人生經歷和GAY圈。

我是莫奇吉，

是個熟女人妖，目前隱居在鄉下。

來吧，開店囉！

第 1 話　我，離鄉背井到東京

16

有天被我媽發現我是GAY，我們從此決裂。

我還只是個即將畢業的高中生。

18歲那年冬天，

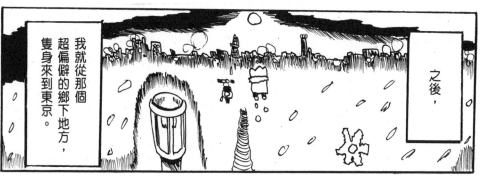

我就從那個超偏僻的鄉下地方，隻身來到東京。

之後，

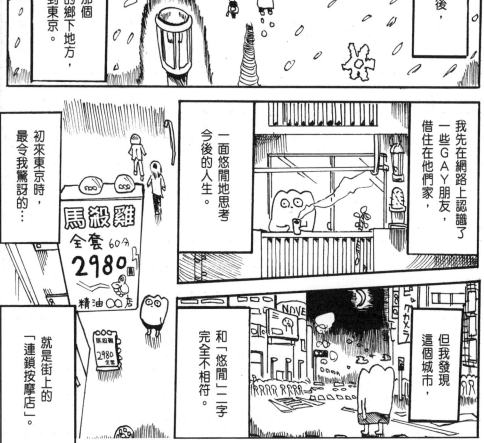

初來東京時，最令我驚訝的…

一面悠閒地思考今後的人生。

我先在網路上認識了一些GAY朋友，借住在他們家，

就是街上的「連鎖按摩店」。

但我發現這個城市，和「悠閒」二字完全不相符。

馬殺雞
全套 60分
2980圓
精油○○店

馬殺雞
2980
全套

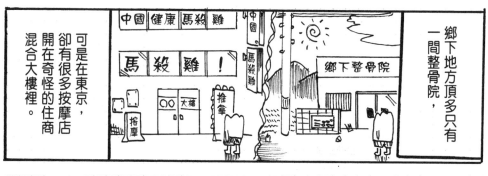

鄉下地方頂多只有一間整骨院，

可是在東京，卻有很多按摩店開在奇怪的住商混合大樓裡。

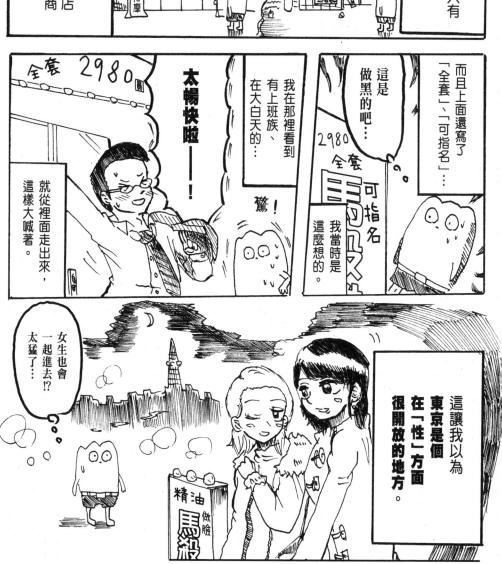

而且上面還寫了「全套」、「可指名」……

這是做黑的吧……我當時是這麼想的。

我在那裡看到有上班族、在大白天的……

驚！

太暢快啦——！

就從裡面走出來，這樣大喊著。

女生也會一起進去!?太猛了……

這讓我以為**東京**是個在「**性**」方面很開放的地方。

18

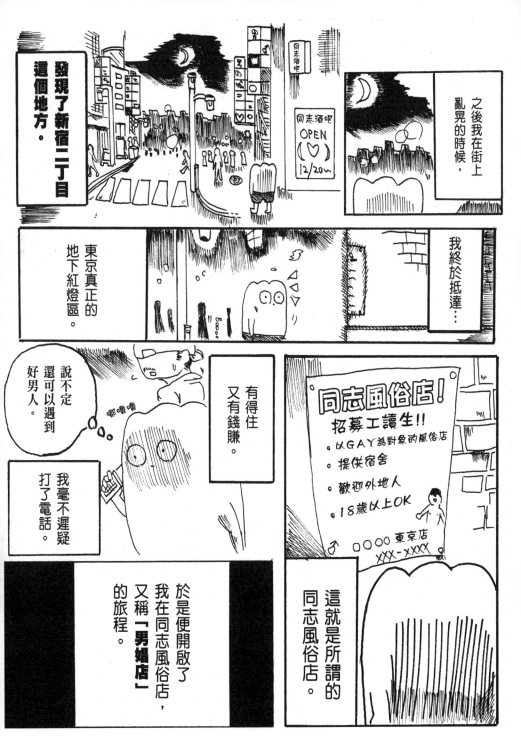

我是個GAY，18歲那年離家出走，

為了賺取能在東京生存的生活費，我決定進入同志風俗店工作。

騎著小綿羊，帶著存摺逃離鄉下示意圖

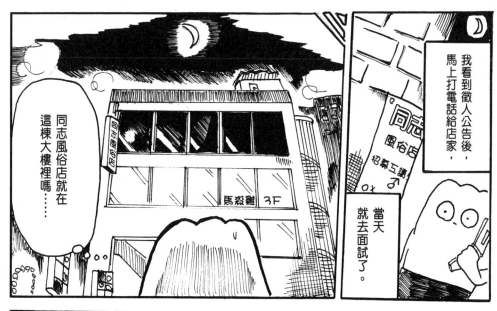

我看到徵人公告後，馬上打電話給店家，當天就去面試了。

同志風俗店就在這棟大樓裡……

馬殺雞 3F

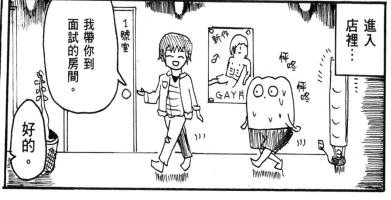

進入店裡…

我帶你到面試的房間。

1號室

新作 GAY片

好的。

打擾了。

喀 鏘

20

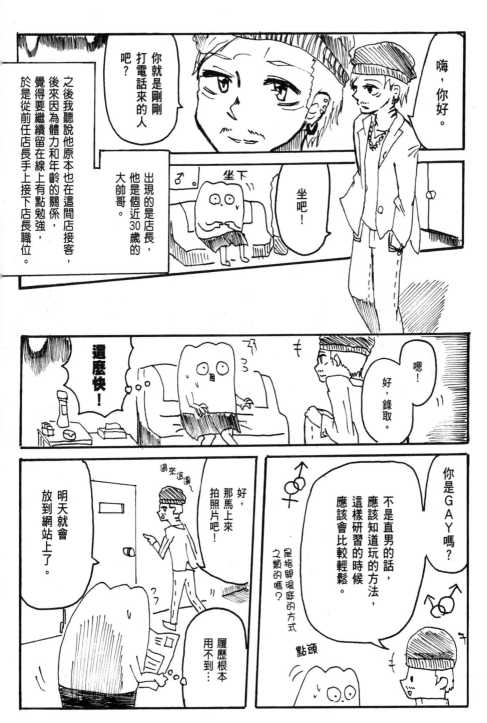

嗨，你好。

你就是剛剛打電話來的人吧？

之後我聽說他原本也在這間店接客，後來因為體力和年齡的關係，覺得要繼續留在線上有點勉強，於是從前任店長手上接下店長職位。

出現的是店長，他是個近30歲的大帥哥。

坐下

♂

坐吧！

這麼快！

好，錄取。

嗯！

過來這邊

好，那馬上來拍照片吧！

明天就會放到網站上了。

履歷根本用不到…

你是GAY嗎？

不是直男的話，應該知道玩的方法，這樣研習的時候應該會比較輕鬆。

♀♂

是指哪後庭的方式之類的嗎？

點頭

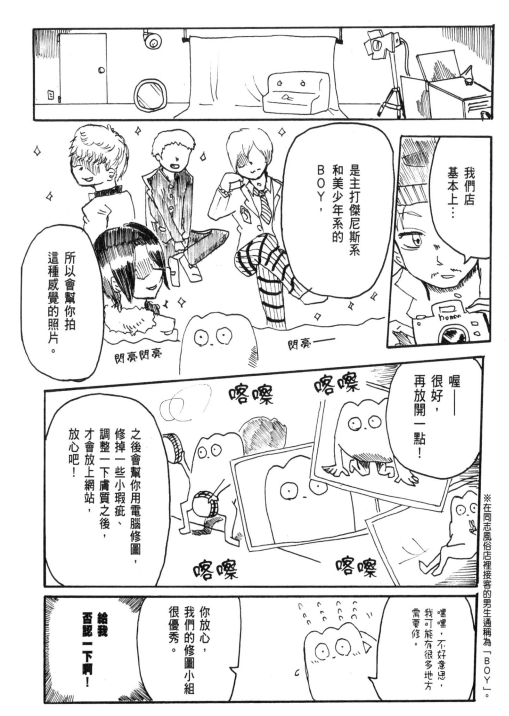

※在同志風俗店裡接客的男生通稱為「BOY」。

22

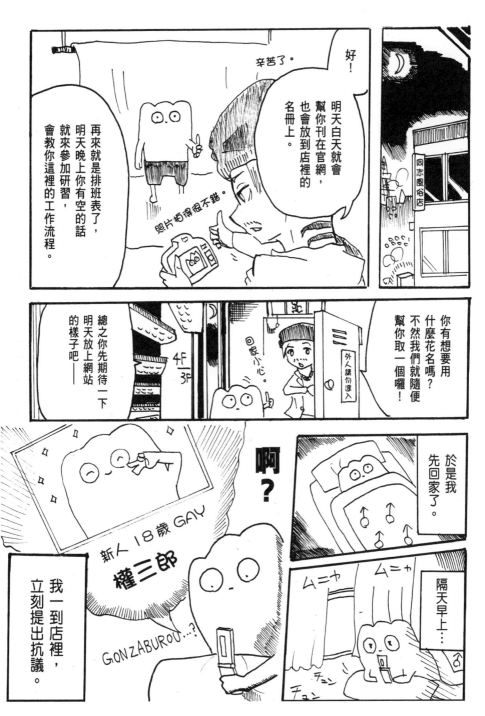

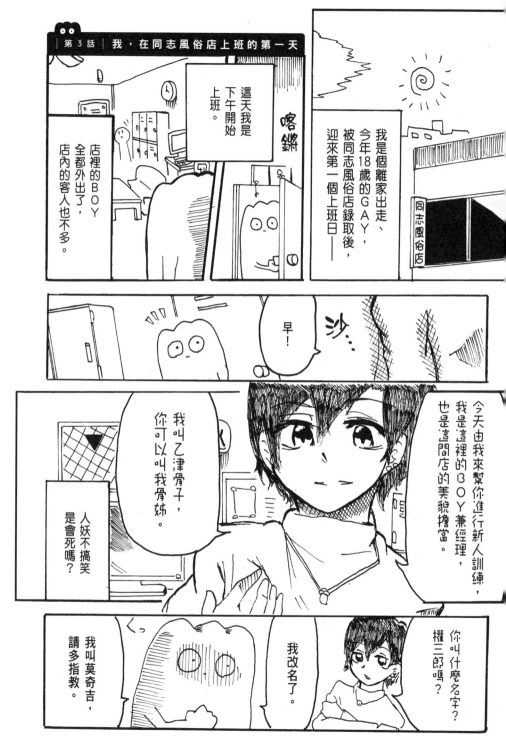

喀鏘

店裡的BOY全都外出了，店內的客人也不多。

這天我是下午開始上班。

我是個離家出走、今年18歲的GAY，被同志風俗店錄取後，迎來第一個上班日——

同志風俗店

沙…

早！

今天由我來幫你進行新人訓練，我是這裡的BOY兼經理，也是這間店的美貌擔當。

我叫乙津骨子，你可以叫我骨姊。

人妖不搞笑是會死嗎？

你叫什麼名字？權三郎嗎？

我改名了。

我叫莫奇吉，請多指教。

24

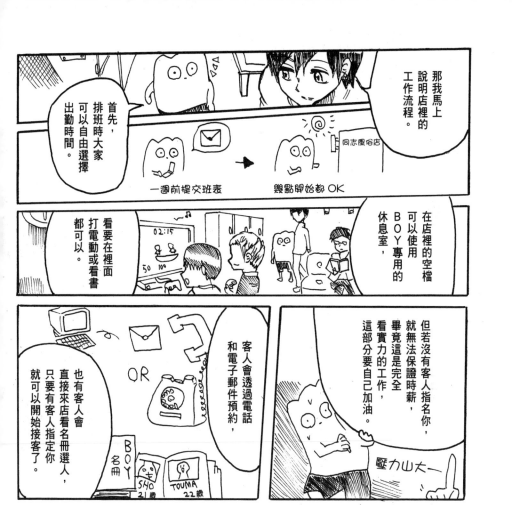

那我馬上說明店裡的工作流程。

首先，排班時大家可以自由選擇出勤時間。

一週前提交班表　幾點開始都OK

同志風俗店

在店裡的空檔可以使用BOY專用的休息室，

看要在裡面打電動或看書都可以。

02:15　50　100

客人會透過電話和電子郵件預約，

OR

也有客人會直接來店看名冊選人，只要有客人指定你就可以開始接客了。

BOY 名冊　SHO 21歲　TOUMA 22歲

但若沒有客人指定你，就無法保證時薪，畢竟這是完全看實力的工作，這部分要自己加油。

壓力山大~

客人指定外出的話，就到可以接受男同志的賓館或到府服務。

LOVE

也可以直接在店裡的包廂接客，只要在指定時間內完成服務就好了。

or

同志風俗店

你是GAY的話應該知道要怎麼玩，要記得用保險套喔！

保險套

讓對方爽的同時，也要做好防禦措施。

25

遇到無法接受或是有危險的玩法就要立刻拒絕，要以安全為優先。

不過如果很爽，那就盡情去玩吧！

這用詞……

服務結束後，要清掃包廂。

若是外出服務，就要回來店裡結算。

還要補充備品喔！

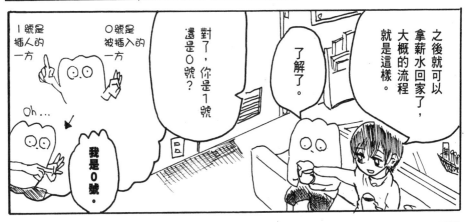

之後就可以拿薪水回家了，大概的流程就是這樣。

了解了。

對了，你是1號還是0號？

1號是插入的一方

0號是被插入的一方

Oh...

我是0號。

休息室裡面有店裡專用的浣腸劑，有客人指定你的話，記得先把屁股清乾淨再去服務客人。

畢竟清潔感是提供專業肛交服務的重要關鍵。

這用詞啊……

可以打擾一下嗎？

店長

沙…

26

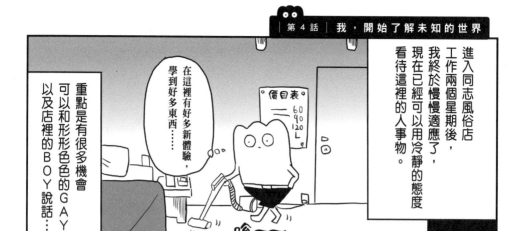

進入同志風俗店工作兩個星期後，我終於慢慢適應了，現在已經可以用冷靜的態度看待這裡的人事物。

在這裡有好多新體驗，學到好多東西……

重點是有很多機會可以和形形色色的GAY以及店裡的BOY說話…

價目表
60
90
120 L

嗡～

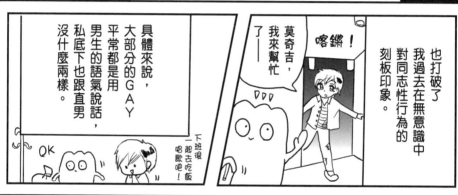

也打破了我過去在無意識中對同志性行為的刻板印象。

莫奇吉，我來幫忙了一

喀鏘！

具體來說，大部分的GAY平常都是用男生的語氣說話，私底下也跟直男沒什麼兩樣。

OK

下班後一起去吃飯唱歌吧！

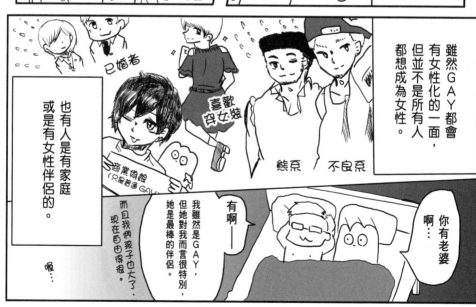

雖然GAY都會有女性化的一面，但並不是所有人都想成為女性。

也有人是有家庭或是有女性伴侶的。

已婚者

喜歡穿女裝

商業偽娘（只是普通GAY）

熊系

不良系

你有老婆啊……

有啊一

我雖然是GAY，但她對我而言很特別，她是最棒的伴侶。

而且我們的孩子也大了，現在自由得很。

喔…

28

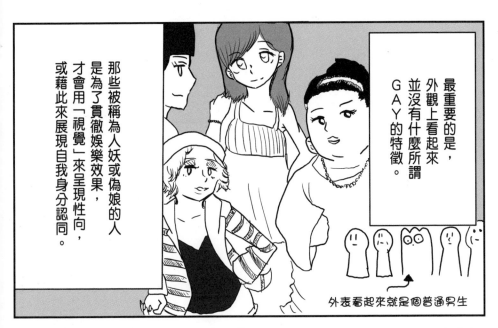

那些被稱為人妖或偽娘的人
是為了貫徹娛樂效果，
才會用「視覺」來呈現性向，
或藉此來展現自我身分認同。

最重要的是，
外觀上看起來
並沒有什麼所謂
ＧＡＹ的特徵。

外表看起來就是個普通男生

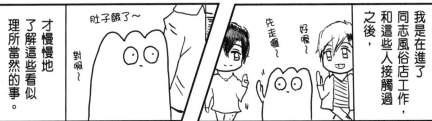

才慢慢地
了解這些看似
理所當然的事。

肚子餓了～

對啊～

先走囉～

好喔～

我是在進了
同志風俗店工作，
和這些人接觸過
之後，

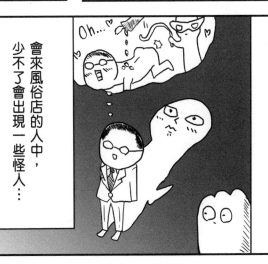

此外，我還有一個最重大發現，
那就是──
不管是ＧＡＹ還是直男，

會來風俗店的人中，
少不了會出現一些怪人…

Oh...

因為他們是為了
了解放平時壓抑的
煩悶和慾望，
才來這裡找樂子的。

喀！

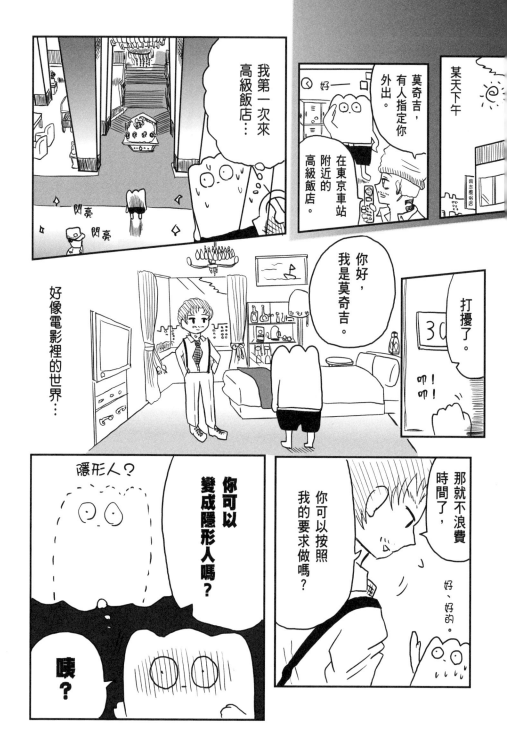

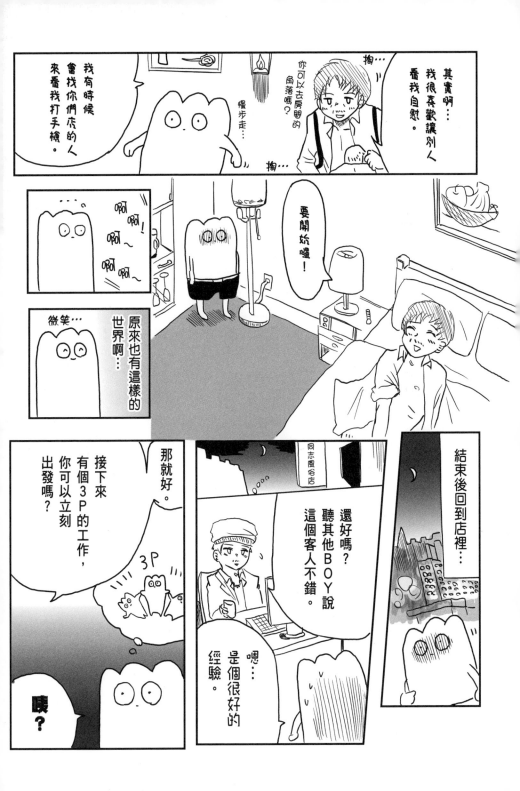

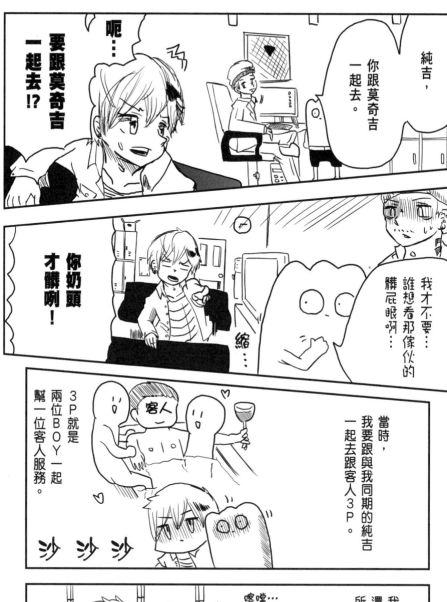

純吉，你跟莫奇吉一起去

呃…要跟莫奇吉一起去!?

你奶頭才髒咧！

我才不要…誰想看那傢伙的髒屁眼啊…

當時，我要跟與我同期的純吉一起去跟客人3P。

3P就是兩位BOY一起幫一位客人服務。

客人

縮…

沙沙沙

我跟純吉還算滿熟的，所以更顯尷尬。

喀噹…叩咚…

喀噹…叩咚…

櫥櫃

欸，莫奇吉，跟你接吻的話我一定會笑出來，這太強人所難了。

我也辦不到，我第一次後悔進同志風俗店。

我也是。

——到底會是什麼樣的客人，他會要求什麼樣的服務呢？

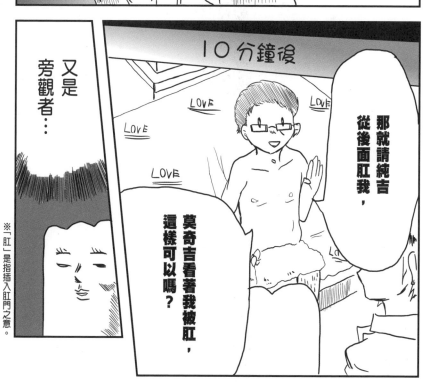

10分鐘後

那就請純吉從後面肛我，莫奇吉看著我被肛，這樣可以嗎？

又是旁觀者…

※「肛」是指插入肛門之意。

33

15分鐘後——

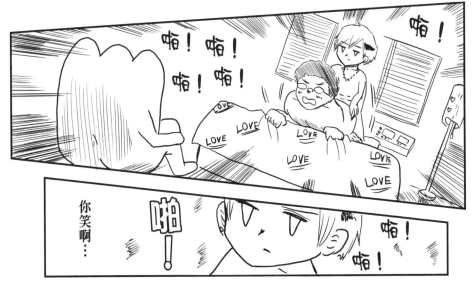

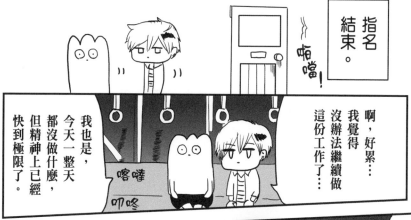

指名結束。

啊，好累…我覺得沒辦法繼續做這份工作了…

我也是，今天一整天都沒做什麼，但精神上已經快到極限了。

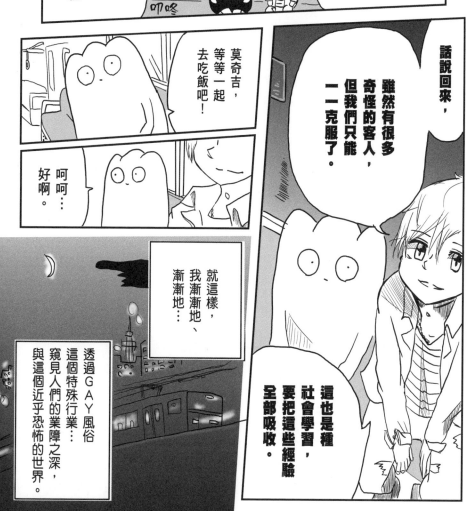

話說回來，雖然有很多奇怪的客人，但我們只能一一克服了。

這也是種社會學習，要把這些經驗全部吸收。

莫奇吉，等等一起去吃飯吧！

呵呵…好啊。

就這樣，我漸漸地、漸漸地…

透過GAY風俗這個特殊行業…窺見人們的業障之深，與這個近乎恐怖的世界。

簡單的 用 語 說 明

同志風俗店
是什麼？

男同志風俗店之意，日文又寫成「売り専」。 以前是指缺錢的異性戀男性以「專門賣身給男性，無戀愛情感」為名目所從事的賣身活動，該詞彙在日本沿用到現在。

指在同志風俗店接客的男性，雖然也稱「男公關」，但現今在日本的主流是稱「BOY」。

BOY
是什麼？

LONG
是什麼？

過夜之意。BOY和客戶在飯店、店內的包廂或賓館一起待到早上，也有人會一起去吃飯或去同志酒吧。

這是禁忌。指BOY私下和客戶見面，也就是所謂的「幽會」。 BOY不透過店家和客戶見面可以拿到比較多錢，客戶也不用在意時間限制。

私會
是什麼？

1 號
是什麼？

指進行插入行為的男性， 過去也稱為「男方」，但由於GAY雙方都是男性，所以這個說法已被淘汰。

指被插入的男性。「受」可以當動詞，形容行為發生時被插入的狀態，但「0號」比較像是定義。例如：0號的男生。

0 號（受）
是什麼？

0.5號
是什麼？

指可以插入也可以被插入的人。也有偏受的0.5號和標準的0.5號。

指非同性戀的男性，也就是異性戀者。對「異性戀者、異性愛者」當事人的俗稱。

直男
是什麼？

附錄

關 於 同 志 酒 吧

很多人說想去同志酒吧看看，
在這邊先來回答一些大家的常見問題。

附
錄

Q 同志酒吧只有GAY才能去嗎？

A

確實有些同志酒吧是專門讓GAY邂逅和交流的店
（會標明GAY Only、採會員制），
但基本上只要有標記「性向、性別不拘」的店，
任何人都能進來消費。
（去之前記得先確認店家招牌或官網）。
有些店家的座位費用會算不是GAY的人比較貴，
可以先問問看店員。

新宿二丁目、歌舞伎町（東京）、堂山（大阪）、
女子大（名古屋）等城市都有很多同志酒吧聚集，
也有不少觀光取向、性向不拘的Mix吧（不分男同、女同、
LGBTs），建議可事先調查，
或是在拜訪的店家問問其他店的情況。

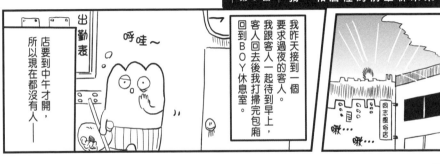

我昨天接到一個
要求過夜的客人。
我跟客人一起待到早上，
客人回去後我打掃完包廂
回到ＢＯＹ休息室。

呼哇～

出勤表

店要到中午才開，
所以現在都沒有人——

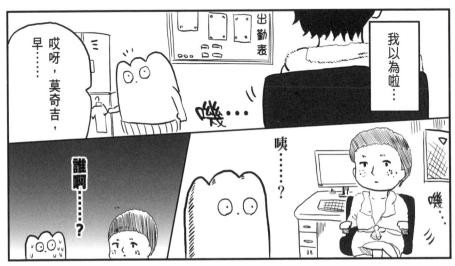

我以為啦⋯

哎呀，莫奇吉，
早⋯⋯

出勤表

嘰⋯

嘰⋯

咦⋯⋯？

誰啊⋯⋯？

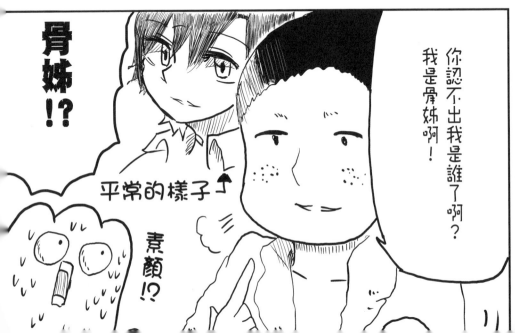

你認不出我是誰了啊？
我是骨姊啊！

骨姊！？

平常的樣子↑

素顏！？

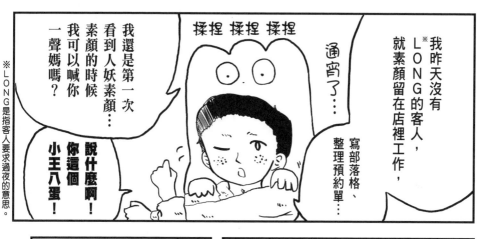

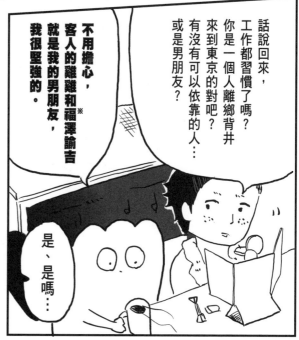

※LONG是指客人要求過夜的意思。

※日本萬圓鈔票上的肖像

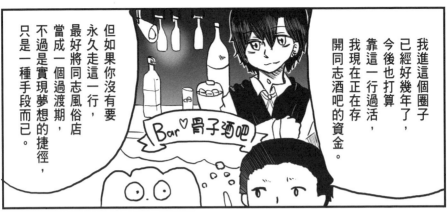

我進這個圈子已經好幾年了，今後也打算靠這一行過活，我現在正在存開同志酒吧的資金。

但如果你沒有要永久走這一行，最好將同志風俗店當成一個過渡期，不過是實現夢想的捷徑，只是一種手段而已。

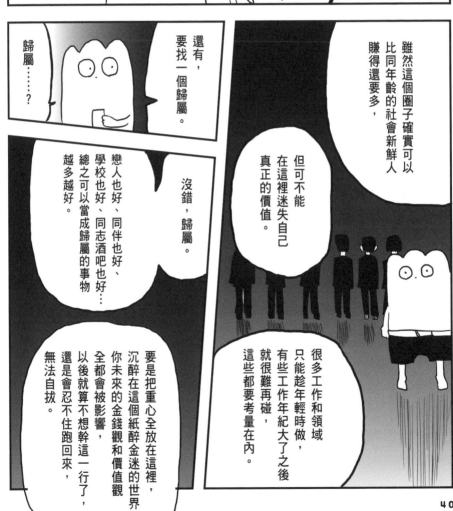

雖然這個圈子確實可以比同年齡的社會新鮮人賺得還要多，

但可不能在這裡迷失自己真正的價值。

還有，要找一個歸屬。

歸屬……？

沒錯，歸屬。

戀人也好、同伴也好、學校也好、同志酒吧也好……總之可以當成歸屬的事物越多越好。

很多工作和領域只能趁年輕時做，有些工作年紀大了之後就很難再碰，這些都要考量在內。

要是把重心全放在這裡，沉醉在這個紙醉金迷的世界，你未來的金錢觀和價值觀全都會被影響，以後就算不想幹這一行了，還是會忍不住跑回來，無法自拔。

40

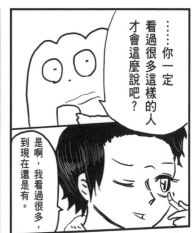

……你一定看過很多這樣的人才會這麼說吧?

是啊,我看過很多,到現在還是有。

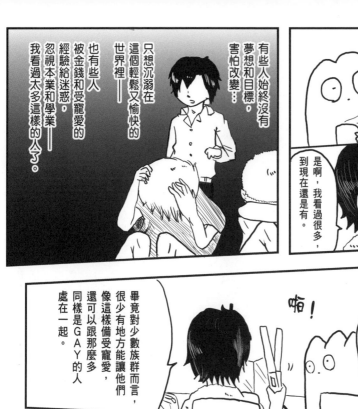

有些人始終沒有夢想和目標,害怕改變……

只想沉溺在這個輕鬆又愉快的世界裡──

也有些人被金錢和受寵愛的經驗給迷惑,忽視本業和學業──

我看過太多這樣的公子了。

這也是這一行另一面的悲哀。

畢竟對少數族群而言,很少有地方能讓他們像這樣備受寵愛,還可以跟那麼多同樣是GAY的人處在一起。

啪!

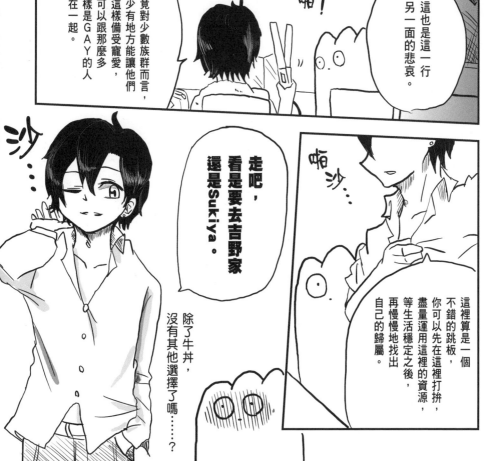

這裡算是一個不錯的跳板,你可以先在這裡打拼,盡量運用這裡的資源,等生活穩定之後,再慢慢地找出自己的歸屬。

啪沙……

走吧,看是要去吉野家還是Sukiya。

沙……

除了牛丼,沒有其他選擇了嗎……?

我進店後三個月的某一天。

咦──!?

加壽前輩，你要離職了嗎──!?

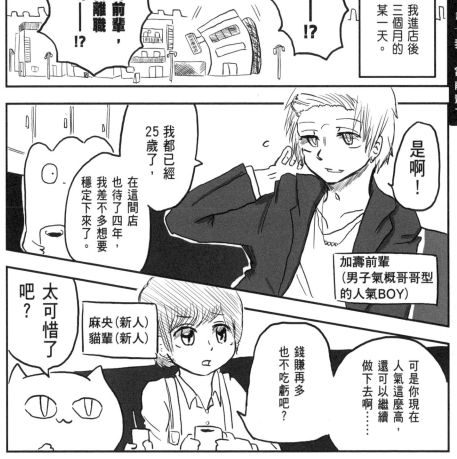

是啊！

我都已經25歲了，

在這間店也待了四年，我差不多想要穩定下來了。

加壽前輩
（男子氣概哥哥型的人氣BOY）

太可惜了吧？

麻央（新人）
貓輩（新人）

錢賺再多也不吃虧吧？

可是你現在人氣這麼高，還可以繼續做下去啊……

只是我平常白天在樂器行打工，現在終於要成為正式員工了，就想說要成為好好打拼一下。

樂器

我也不是突然有什麼想做的事，算是一種天時地利人和吧？

你離開這家店後，要去做別的事嗎？

冒出

42

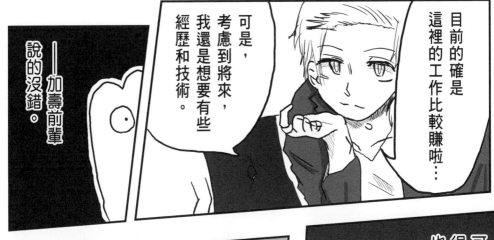

目前的確是這裡的工作比較賺啦…

可是，考慮到將來，我還是想要有些經歷和技術。

——加壽前輩說的沒錯。

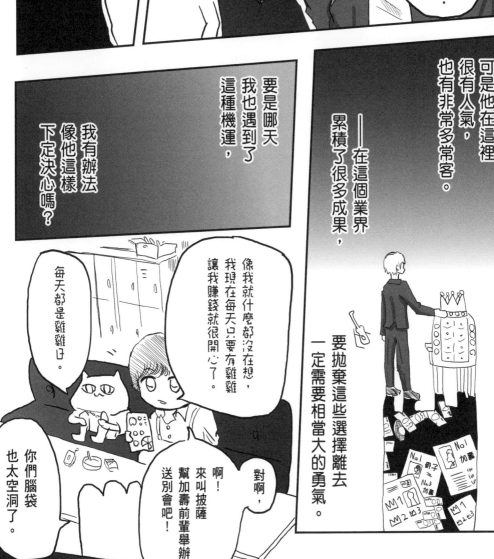

要是哪天我也遇到了這種機運，我有辦法像他這樣下定決心嗎？

可是他在這裡很有人氣，也有非常多常客。

——在這個業界累積了很多成果，要拋棄這些選擇離去一定需要相當大的勇氣。

像我就什麼都沒在想，我現在每天只要有雞雞讓我賺錢就很開心了。

每天都是雞雞日。

啊！來叫披薩幫加壽前輩舉辦送別會吧！

對啊，

你們腦袋也太空洞了。

話說回來⋯

莫奇吉前輩，你跟我一樣19歲吧？

你打算在同志風俗店幹多久？

瞄⋯

我接下來還需要用錢，應該能做多久就做多久吧？

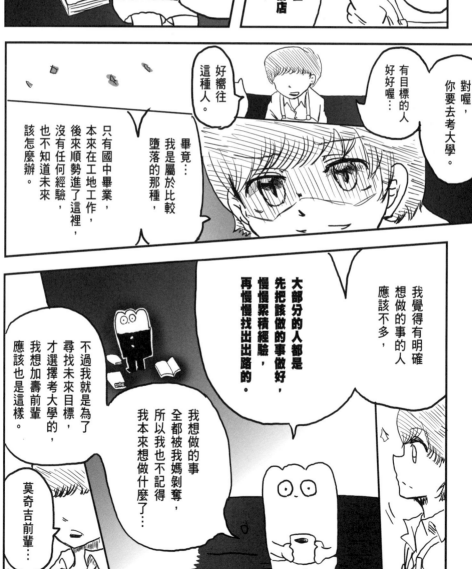

對喔，你要去考大學。

有目標的人好好喔⋯

好嚮往這種人。

畢竟⋯我是屬於比較墮落的那種，

只有國中畢業，本來在工地工作，後來順勢進了這裡，沒有任何經驗，也不知道未來該怎麼辦。

我覺得有明確想做的事的人應該不多，

大部分的人都是先把該做的事做好，慢慢累積經驗，再慢慢找出路的。

不過我就是為了尋找未來目標，才選擇考大學的，我想加壽前輩應該也是這樣。

我想做的事全都被我媽剝奪，所以我也不記得我本來想做什麼了⋯

莫奇吉前輩⋯

現在不是在討論
要選哪個披薩口味!

喔!好耶——

我要選擇
瑪格麗特披薩。

我大概懂
莫奇吉前輩
想說的話。

可是我太笨了,
還不知道自己
想做什麼,

但也還沒蠢到
什麼都不做。

就算後悔也沒關係,
我想要先做再說!
莫奇吉前輩也一起
去做陰部除毛吧!

快點叫
披薩啦!

我想趁
還能賺錢時拼命賺,
吃想吃的美食,
盡情地做想做
的事情。

嗯。

我想要去做
陰部和鬍子的
除毛,

還想做
好多年輕時
才能做的事。

好像聽到了
陰部什麼的?

同志風俗店

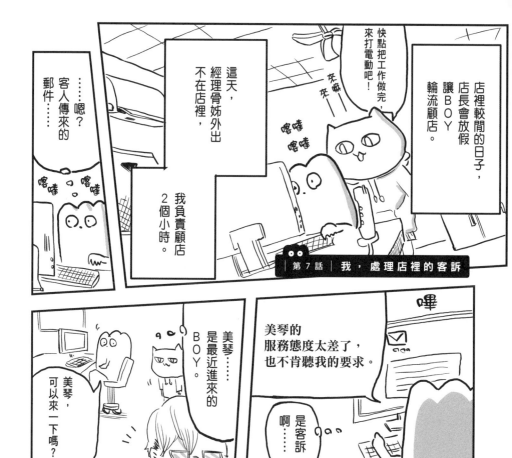

店裡較閒的日子，店長會放假讓BOY輪流顧店。

這天，經理骨姊外出不在店裡，我負責顧店2個小時。

快點把工作做完，來點打電動吧！

嘰嘰嘰

嘰嘰

來嘛——

……嗯？客人傳來的郵件……

| 第 7 話 | 我，處理店裡的客訴

嗶

美琴的服務態度太差了，也不肯聽我的要求。

啊是客訴……

美琴……是最近進來的BOY。

美琴，可以來一下嗎？

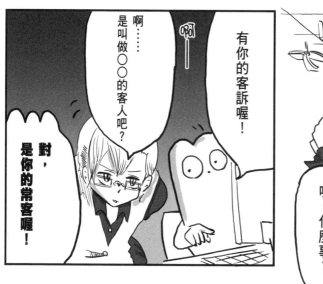

有你的客訴喔！

啊……是叫做○○的客人吧？

對，是你的常客喔！

嗯？

嗯，什麼事？

美琴（新人）

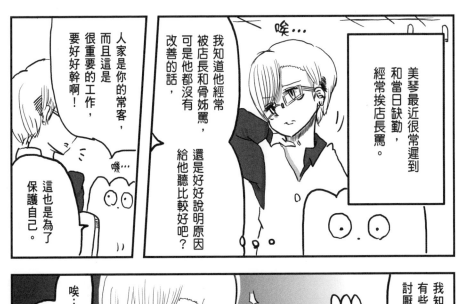

美琴最近很常遲到和當日缺勤，經常挨店長罵。

我知道他經常被店長和骨姊罵，可是他都沒有改善的話，還是好好說明原因給他聽比較好吧？

人家是你的常客，而且這是很重要的工作，要要好好幹啊！

唉…

唉…

這也是為了保護自己。

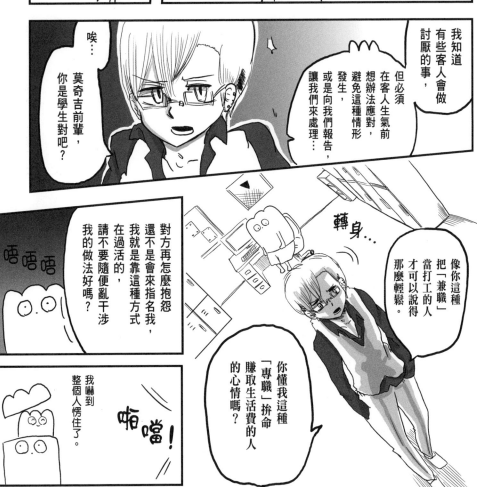

我知道有些客人會做討厭的事，

但必須在客人生氣前想辦法應對，避免這種情形發生，或是向我們報告，讓我們來處理…

唉…

莫奇吉前輩，你是學生對吧？

像你這種把「兼職」當打工的人才可以說得那麼輕鬆。

你懂我這種「專職」拚命賺取生活費的人的心情嗎？

對方再怎麼抱怨還不是會來指名我，我就是靠這種方式在過活的，請不要隨便亂干涉我的做法好嗎？

唔唔唔

轉身…

唔噹！

我嚇到整個人愣住了。

——不過，仔細一想…

我當時還不是學生，而是自學重考生。

雖然之後是打算要半工半讀沒錯。

但我並沒有因此輕忽這份工作。

他並不知道這件事。

所以在他眼裡，我只是個一派輕鬆的人。

沒錯——人只會用所見所聞的部分去評斷一個人。

或許他正在用他的方式傳達一些事情，只是一直沒有人懂。

說不定他也是這個樣子。

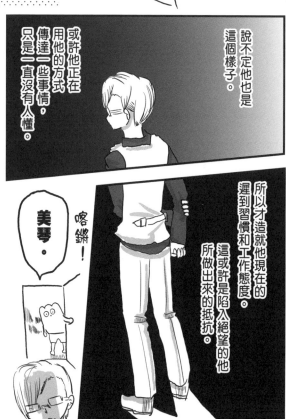

所以才造就他現在的遲到習慣和工作態度。

這或許是陷入絕望的他所做出來的抵抗。

美琴。

喀鏘！

喀噠…

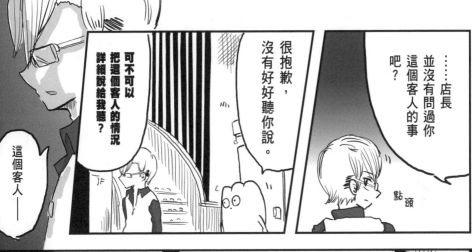

……店長並沒有問過你這個客人的事吧？

點頭

很抱歉，沒有好好聽你說。

可不可以把這個客人的情況詳細說給我聽？

這個客人——

是我的前男友。

他想跟我重修舊好，才會一直纏著我，還一直跑來客訴。

抓…

原來是情侶吵架——

了解他和客人的關係後，事情也慢慢獲得解決。

他的工作態度也改善了，看起來變得神清氣爽。

幸好我當時有去聽他說。

一起去搭電車吧？

好啊！

你們兩個都是外出？

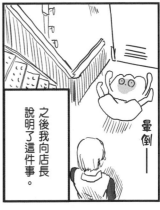

之後我向店長說明了這件事。

暈倒——

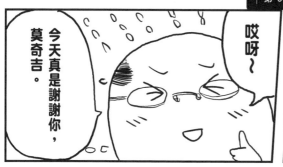

哎呀～

今天真是謝謝你，莫奇吉。

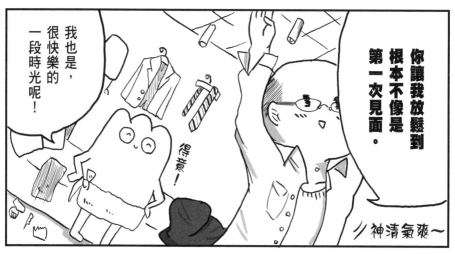

你讓我放鬆到根本不像是第一次見面。

我也是，很快樂的一段時光呢！

得意～

神清氣爽～

不，老實說……

驚！

對了，你今天工作已經結束了嗎？看你穿著西裝……

現在才傍晚，還可以在下班後喝一杯再回去。

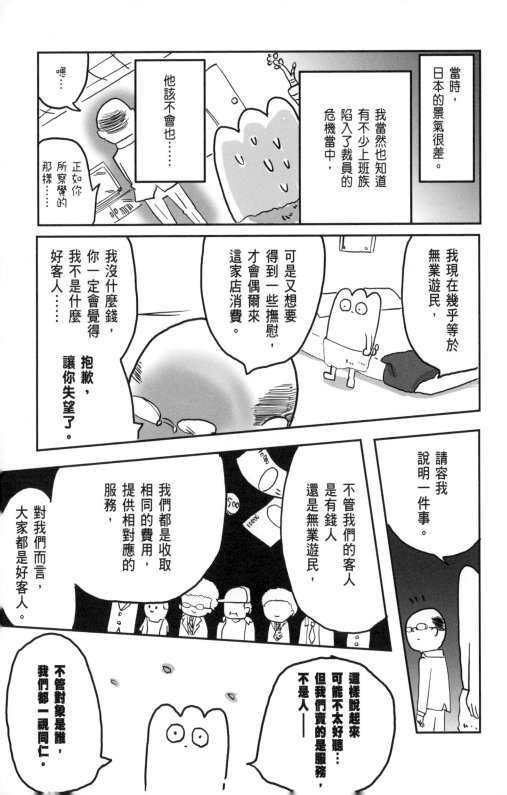

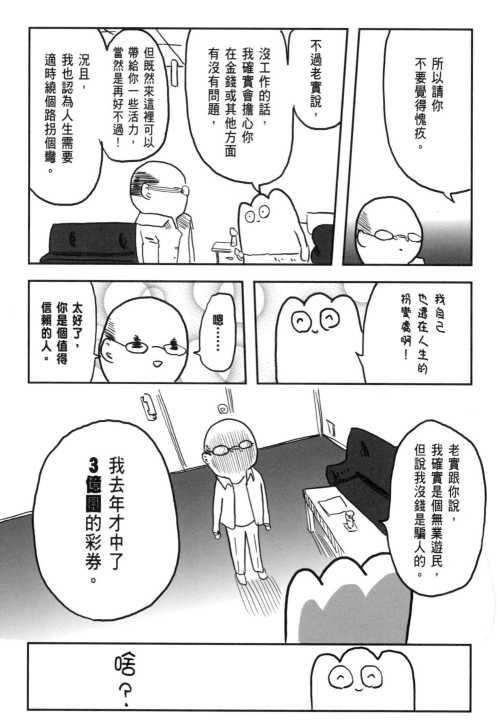

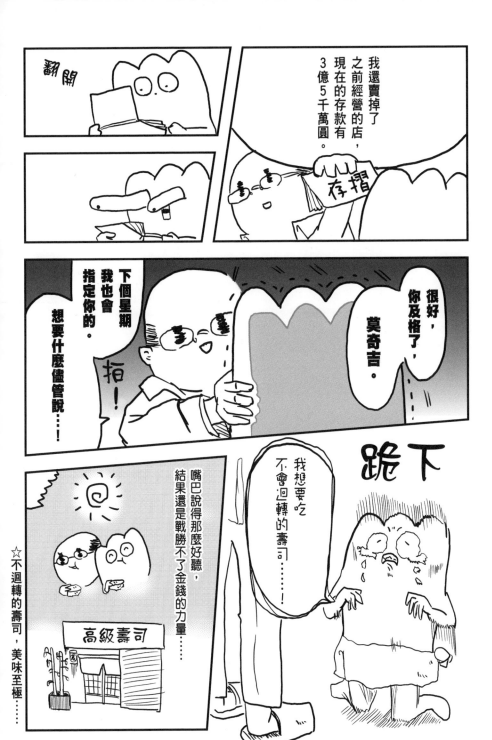

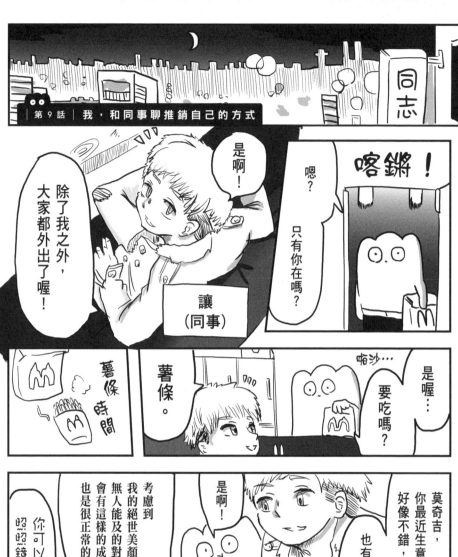

是啊！

嗯？

只有你在嗎？

除了我之外，大家都外出了喔！

喀鏘！

讓（同事）

薯條時間

薯條。

啪沙⋯

要吃嗎？

是喔⋯

莫奇吉，你最近生意好像不錯，也有很多常客。

是啊！

考慮到我的絕世美顏和無人能及的對話能力，會有這樣的成就也是很正常的。

你可以去房間裡照照鏡子喔！

怎麼了？

唉⋯⋯

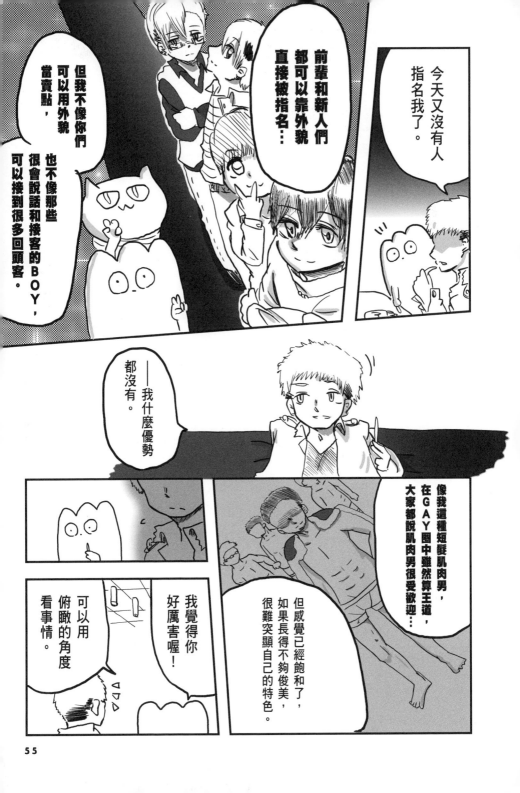

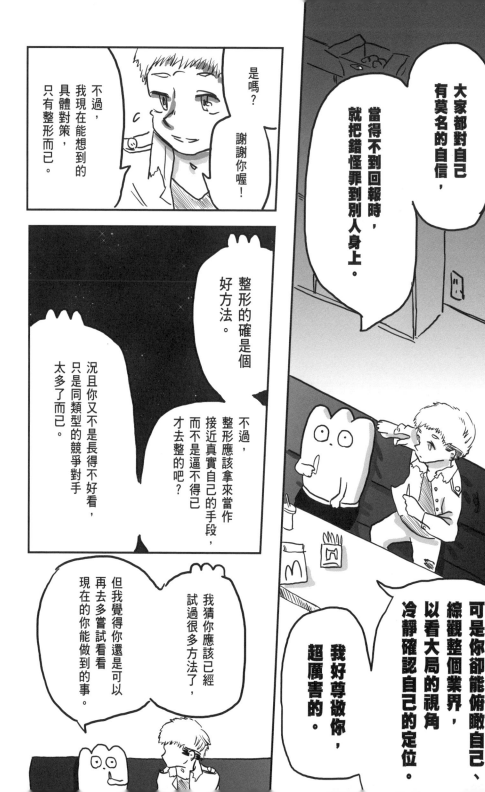

再說，想要有特色，
不是只能跟其他人比啊，
也可以跟以前的自己比啊……

想像畫面

像是你可以
去學按摩啊……

我就正在學習中。

有上進心、
服務精神
旺盛…

還對身體部位
很熟悉的話，
就可以擁有
更棒的性愛技巧，
幫自己加很多分。

更重要的是，
學會一技之長
不僅對現在的你有利，
也對未來的自己和客人
有很多幫助。

的確。

骨姊說過──
這裡只不過是
過渡期。

所以同志風俗店
也可以說是磨練自己的
修煉場。

清楚怎麼推銷自己的人，
不管走哪條路都能成功。
我覺得這句話說的很對，
所以你也不要氣餒，
繼續加油吧！

…說的也是，
謝謝你…

願意陪我商量。

哪裡，
不客氣啦……

是說，
你把我的薯條
通通吃完了。

空蕩蕩的
薯條盒

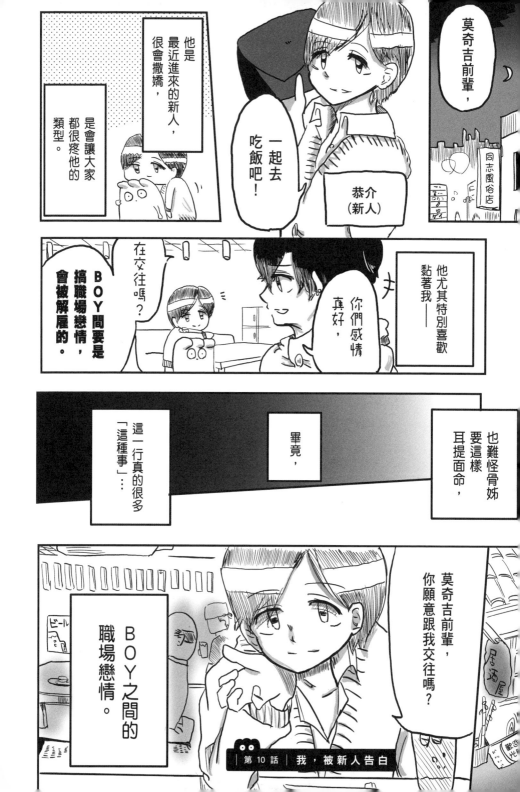

莫奇吉前輩,

同志風俗店

他是最近進來的新人,很會撒嬌,

是會讓大家都很疼他的類型。

一起去吃飯吧!

恭介(新人)

他尤其特別喜歡黏著我——

在交往嗎?

你們感情真好,

BOY間要是搞職場戀情,會被解雇的。

也難怪骨姊要這樣耳提面命,

畢竟,

這一行真的很多「這種事」…

莫奇吉前輩,你願意跟我交往嗎?

BOY之間的職場戀情。

第10話 | 我,被新人告白

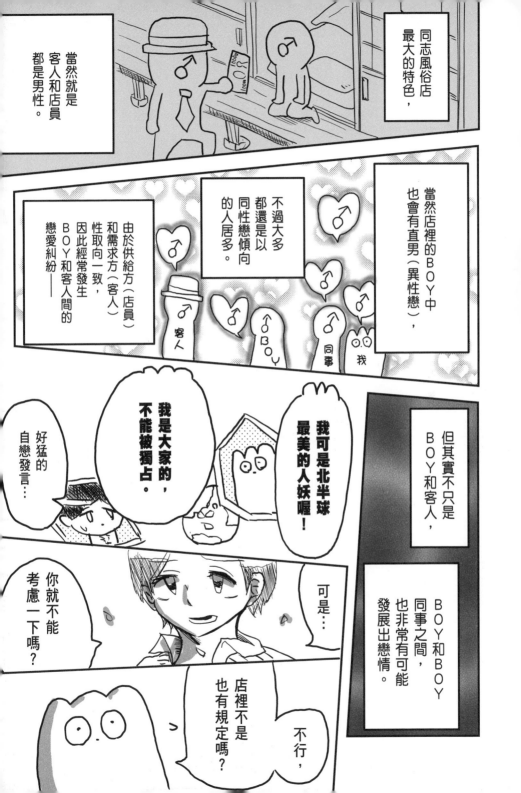

同志風俗店最大的特色，

當然就是客人和店員都是男性。

當然店裡的BOY中也會有直男（異性戀），

不過大多都還是以同性戀傾向的人居多。

由於供給方（店員）和需求方（客人）性取向一致，因此經常發生BOY和客人間的戀愛糾紛——

但其實不只是BOY和客人，

BOY和BOY同事之間，也非常有可能發展出戀情。

我可是北半球最美的人妖喔！

我是大家的，不能被獨占。

好猛的自戀發言…

可是…

你就不能考慮一下嗎？

店裡不是也有規定嗎？

不行，

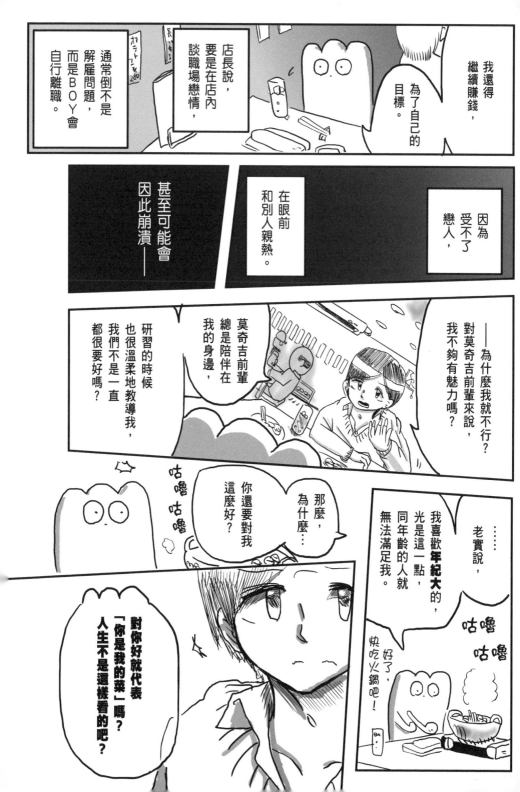

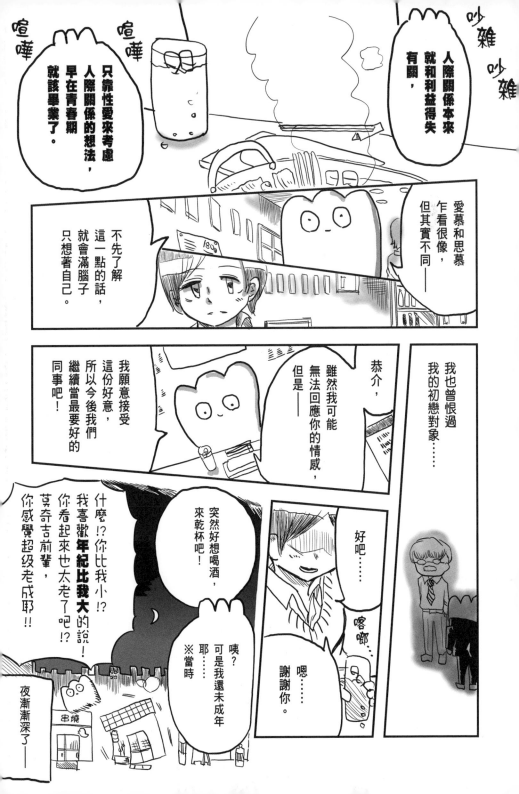

喧嘩

喧嘩

只靠性愛來考慮
人際關係的想法，
早在青春期
就該畢業了。

人際關係本來
就和利益得失
有關，

吵雜 吵雜

不先了解
這一點的話，
就會滿腦子
只想著自己。

愛慕和思慕
乍看很像，
但其實不同——

我願意接受
這份好意，
所以今後我們
繼續當最要好的
同事吧！

雖然我可能
無法回應你的情感，
但是——

恭介，

我也曾恨過
我的初戀對象……

什麼!?你比我小!?
我喜歡年紀比我大的說！
你看起來也太老了吧!?
莫奇吉前輩，
你感覺超級老成耶!!

突然好想喝酒，
來乾杯吧！

咦？
可是我還未成年
耶……
※當時

好吧……

喀嘟……

嗯……
謝謝你。

夜漸漸深了——

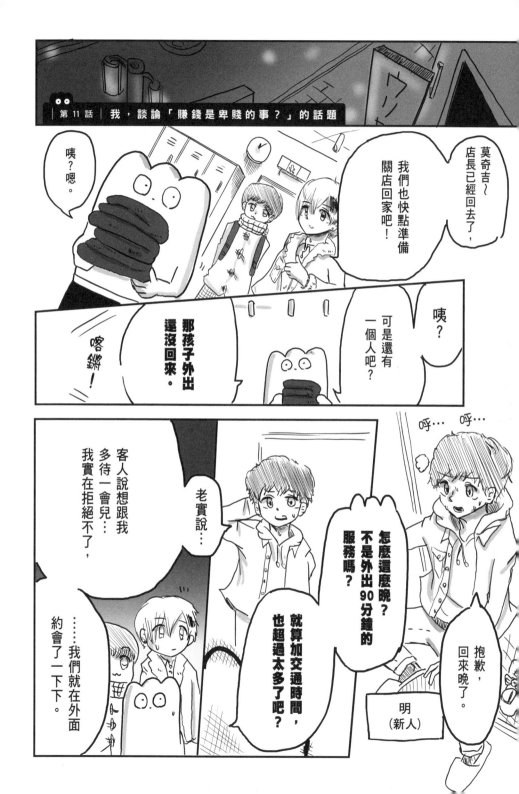

咦？嗯。

莫奇吉～
店長已經回去了，
我們也快點準備關店回家吧！

咦？
可是還有一個人吧？

喀鏘！

那孩子外出還沒回來。

呼⋯ 呼⋯

老實說⋯

客人說想跟我多待一會兒⋯
我實在拒絕不了，

⋯⋯我們就在外面約會了一下下。

怎麼這麼晚？
不是外出90分鐘的服務嗎？

就算加交通時間，也超過太多了吧？

抱歉，回來晚了。

明
（新人）

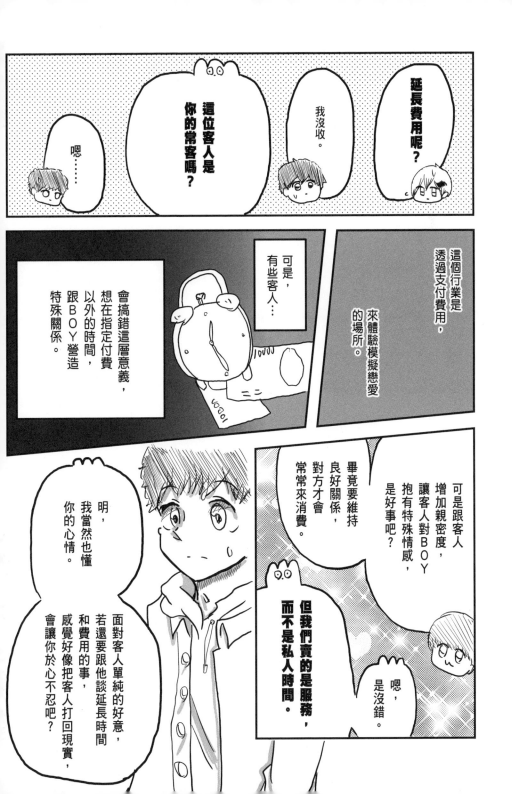

不過你放心。

只要是透過正當管道所賺來的錢，都是沒有錯的，

收錢並不卑賤啊！

正當管道……？

簡單來說就是爭取彼此「同意」。

客人們是來見身為BOY的你，你在這裡工作，就必須要提供符合價位的服務給客人。

這就表示彼此「同意」。

不管是提供服務、做生意，簽合約、資助還是投資，基本上都是一樣的。只要經過雙方「同意」，就可以稱為正當管道。

……那麼，在這種情況下，應該要怎麼做比較好……

約會的話，應該要先告知客人，並向客人道謝。我們必須向店裡確認有沒有其他預約，這樣才能消除雙方的隔閡和擔憂──

再來就是收錢，在正常情況下表達出來的感謝和誠意是不會受到譴責的。

OK

客人

更重要的是，無償工作會傷害到一起工作的同事和這個業界——

對你或是對客人都沒有好處。

……原來如此，你說的對。

總覺得鬆了一口氣。

我之所以會不好意思收錢，是因為沒有想到「正當管道」這件事——

覺得這樣彷彿不按正常管道占有別人的錢，像是一種詛咒。

大家都知道你是很認真工作的人，

今後有事也可以盡量依靠大家喔！

不愧是窮慣了的人……！

久撐啊…

的確——
每次一遇到
婚喪喜慶活動，
都會讓我們
想很多。

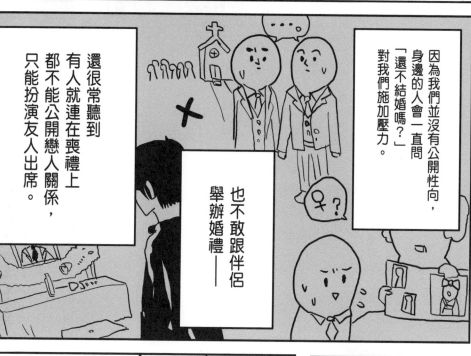

還很常聽到
有人就連在喪禮上
都不能公開戀人關係，
只能扮演友人出席。

也不敢跟伴侶
舉辦婚禮——

因為我們並沒有公開性向，
身邊的人會一直問
「還不結婚嗎？」
對我們施加壓力。

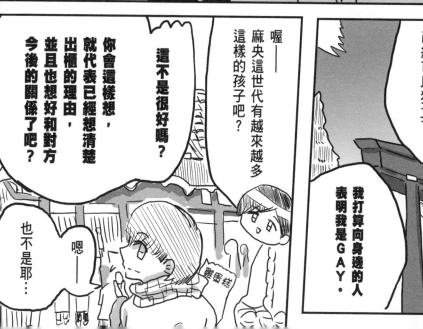

你會這樣想，
就代表已經想清楚
出櫃的理由，
並且也想好和對方
今後的關係了吧？

這不是很好嗎？

喔——
麻央這世代有越來越多
這樣的孩子吧？

也不是耶…

嗯——

我都要滿20歲了，
已經可以獨立了。

我打算向身邊的人
表明我是GAY。

蜂蜜蛋糕

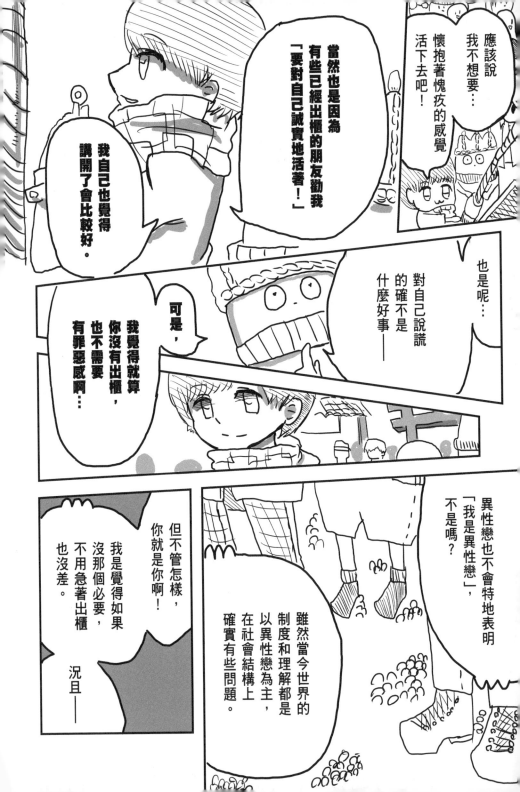

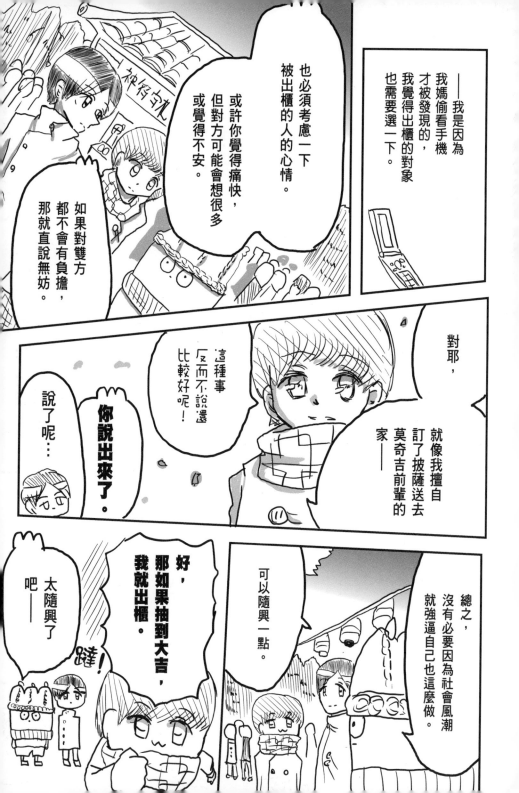

——我是因為我媽偷看手機才被發現的，我覺得出櫃的對象也需要選一下。

也必須考慮一下被出櫃的人的心情。

或許你覺得痛快，但對方可能會想很多或覺得不安。

如果對雙方都不會有負擔，那就直說無妨。

對耶，就像我擅自訂了披薩送去莫奇吉前輩的家——

這種事反而不說還比較好呢！

你說出來了！

說了呢…

總之，沒有必要因為社會風潮就強逼自己也這麼做。

可以隨興一點。

好，那如果抽到大吉，我就出櫃。

太隨興了吧——

蹉！

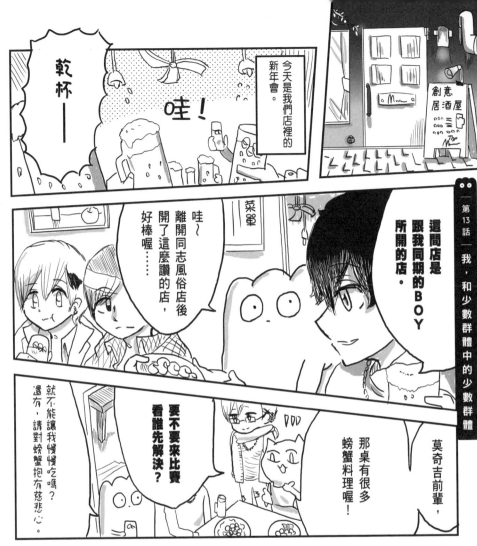

露娜
（BOY前輩）

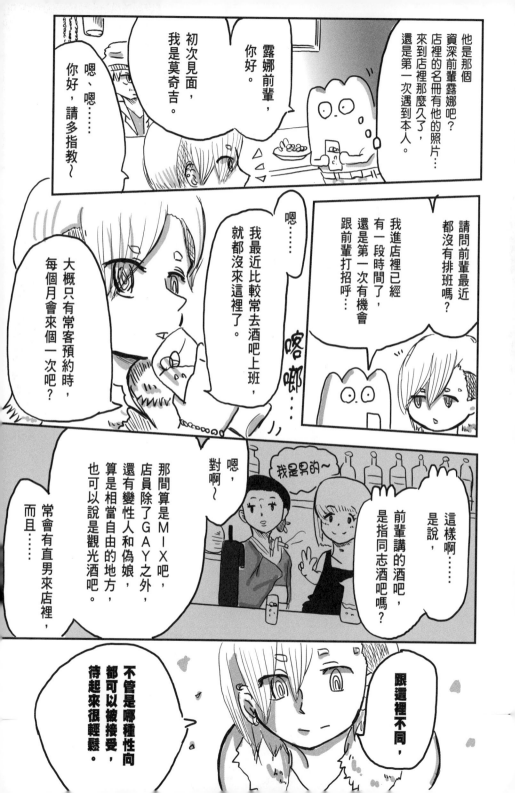

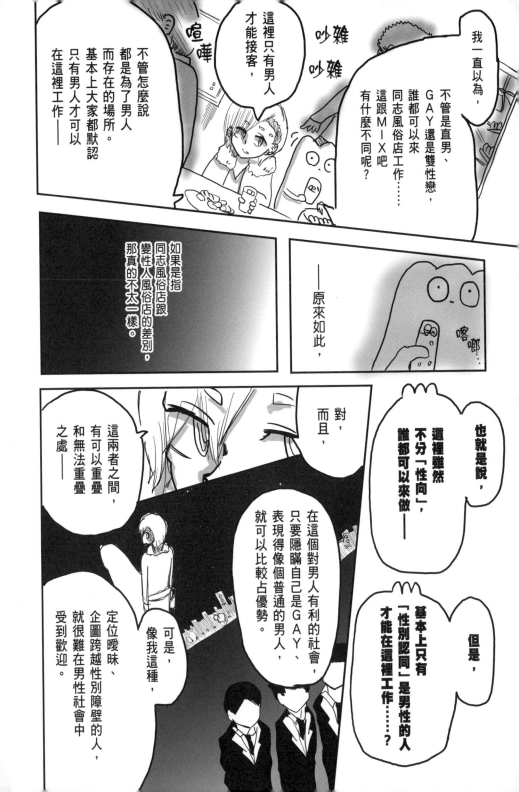

我一直以為，
不管是直男、GAY還是雙性戀，誰都可以來同志風俗店工作……
這跟MIX吧有什麼不同呢？

這裡只有男人才能接客，

不管怎麼說都是為了男人而存在的場所。基本上大家都默認只有男人才可以在這裡工作——

喧嘩

吵雜
吵雜

如果是指同志風俗店跟變性人風俗店的差別，那真的不太一樣。

——原來如此，

喀嘟…

也就是說，這裡難雖然不分「性向」，誰都可以來做——

對，而且，

在這個對男人有利的社會，只要隱瞞自己是GAY、表現得像個普通的男人，就可以比較占優勢。

這兩者之間，有可以重疊和無法重疊之處——

可是，像我這種，定位曖昧、企圖跨越性別障壁的人，就很難在男性社會中受到歡迎。

基本上只有「性別認同」是男性的人才能在這裡工作……？

但是，

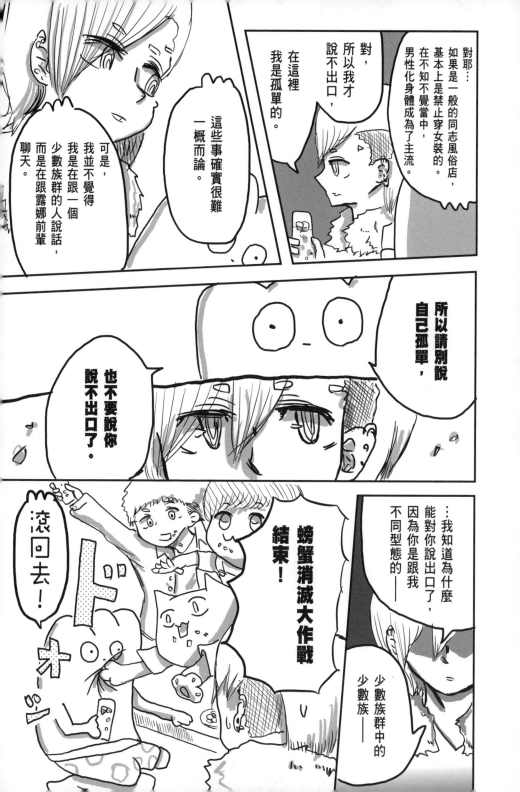

對耶…
如果是一般的同志風俗店，基本上是禁止穿女裝的。在不知不覺當中，男性化身體成為了主流。

對，所以我才說不出口，在這裡我是孤單的。

這些事確實很難一概而論。

可是，我並不覺得我是在跟一個少數族群的人說話，而是在跟露娜前輩聊天。

所以請別說自己孤單，

也不要說你說不出口了。

…我知道為什麼能對你說出口了，因為你是跟我不同型態的——

少數族群中的少數族——

螃蟹消滅大作戰
結束！

滾回去！

同 志 風 俗 店 的 包 廂

我待的這間店
在大樓裡設了很多個包廂,
也有在經營透天厝和公寓。

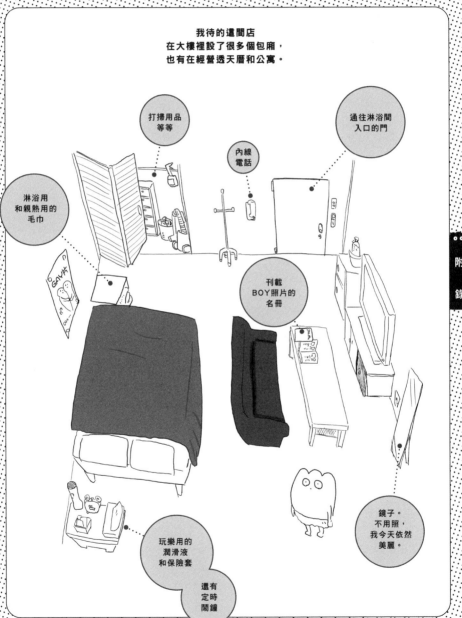

打掃用品
等等

通往淋浴間
入口的門

內線
電話

淋浴用
和親熱用的
毛巾

刊載
BOY照片的
名冊

鏡子。
不用照,
我今天依然
美麗。

玩樂用的
潤滑液
和保險套

還有
定時
鬧鐘

同 志 風 俗 店 的 休 息 室

BOY用置物櫃

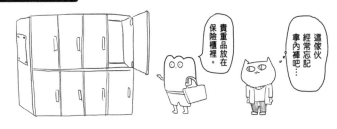

貴重品放在保險櫃裡。

這傢伙經常忘記拿內褲吧⋯

店長辦公桌

店長要負責處理電話、電子郵件的預約和顧客指定服務、整理顧客名單、處理客訴、管理班表，十分忙碌。
我有痔瘡，無法久坐⋯⋯

內線管理

掌握、管理店內的指名狀況，
下達移動指令，讓接客中的BOY及客人
不要和其他客人碰到面。
（包廂裡面沒有淋浴間和廁所）。

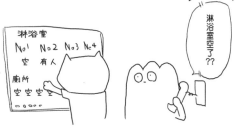

2號包廂打來

淋浴室空了？？

淋浴室
No1 No2 No3 No4
空　有人

廁所
空空空空

剩下基本上是自由的。
我經常在這裡看書和
準備考試。

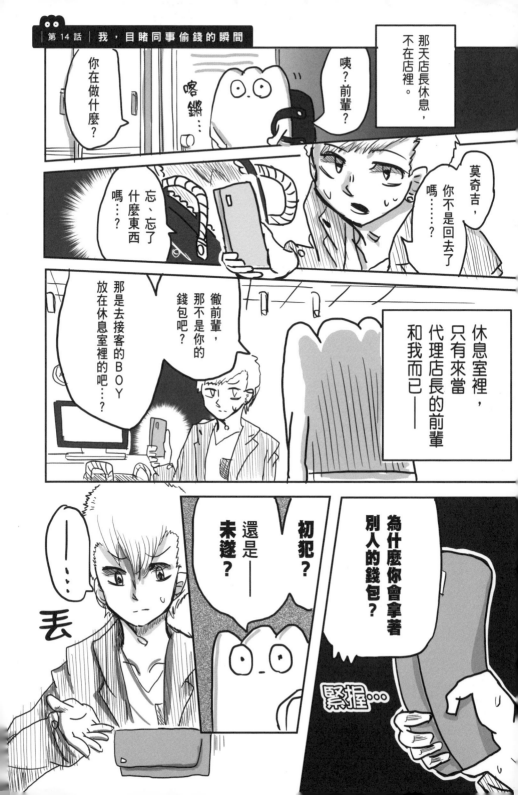

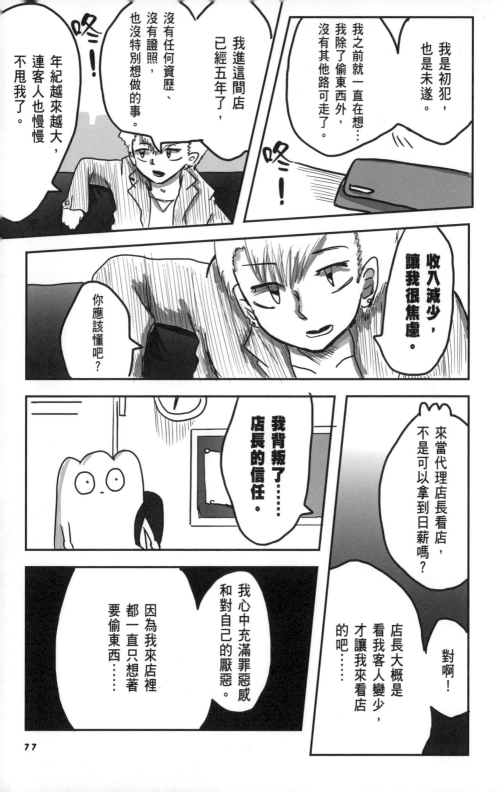

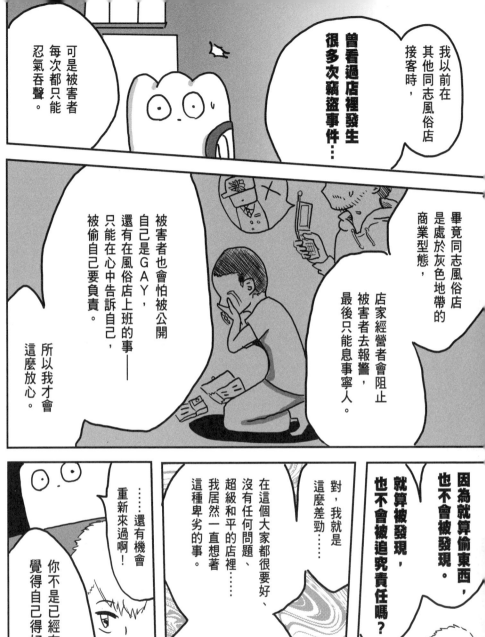

我以前在其他同志風俗店接客時，

曾看過店裡發生很多次竊盜事件…

可是被害者每次都只能忍氣吞聲。

畢竟同志風俗店是處於灰色地帶的商業型態，

店家經營者會阻止被害者去報警，最後只能息事寧人。

被害者也會怕被公開自己是GAY，還有在風俗店上班的事——只能在心中告訴自己，被偷自己要負責。

所以我才會這麼放心。

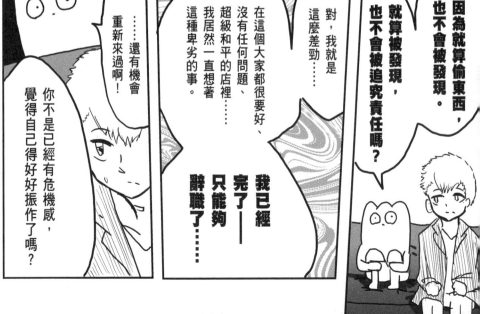

因為就算偷東西，也不會被發現。

就算被發現，也不會被追究責任嗎？

對，我就是這麼差勁……

在這個大家都很要好、沒有任何問題、超級和平的店裡……我居然一直想著這種卑劣的事。

我已經完了——只能夠辭職了……

……還有機會重新來過啊！

你不是已經有危機感，覺得自己得好好振作了嗎？

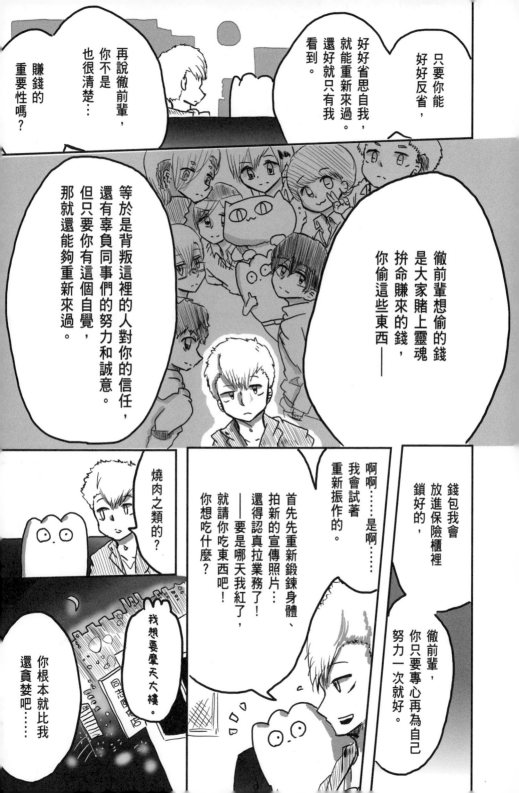

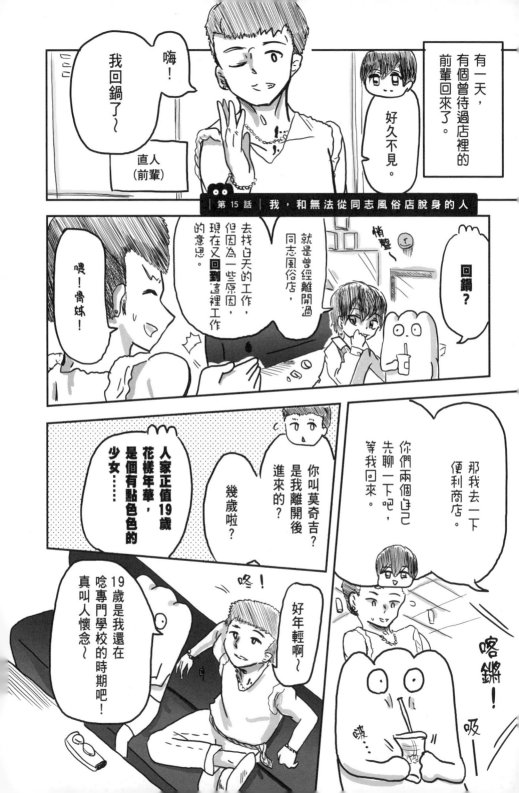

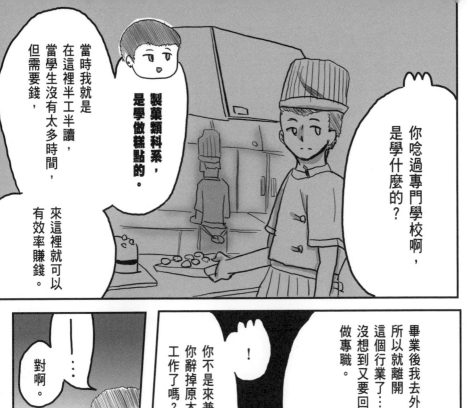

你唸過專門學校啊，是學什麼的？

製菓類科系，是學做糕點的。

當時我就是在這裡半工半讀，當學生沒有太多時間，但需要錢，來這裡就可以有效率賺錢。

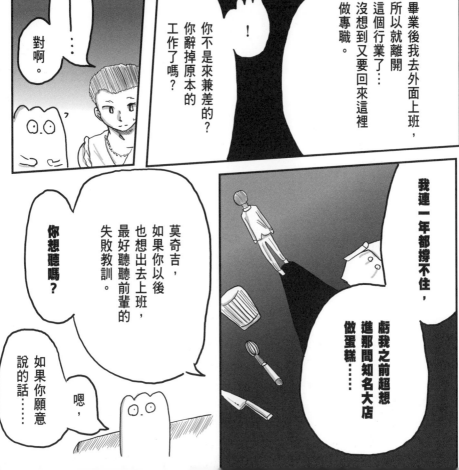

畢業後我去外面上班，所以就離開這個行業了…沒想到又要回來這裡做專職。

你不是來兼差的？你辭掉原本的工作了嗎？

！

……

對啊。

我連一年都撐不住，虧我之前超想進那間知名大店做蛋糕……

莫奇吉，如果你以後也想出去上班，最好想聽聽前輩的失敗教訓。

你想聽嗎？

嗯，如果你願意說的話……

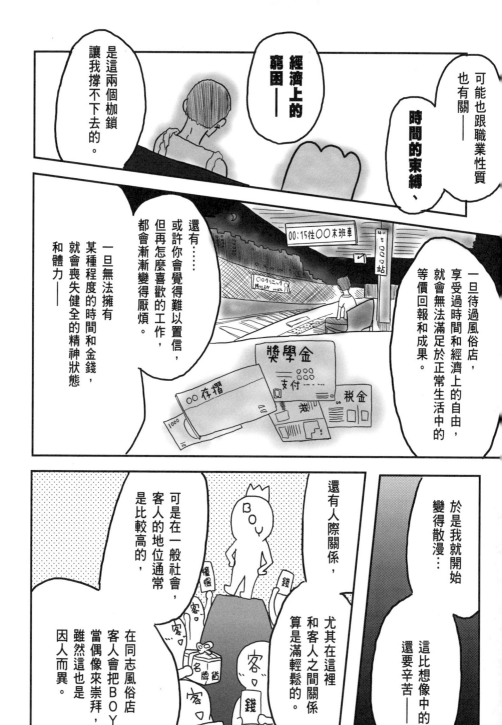

是這兩個枷鎖讓我撐不下去的。

經濟上的窮困——

可能也跟職業性質也有關——

時間的束縛、

一旦待過風俗店，享受過時間和經濟上的自由，就會無法滿足於正常生活中的等價回報和成果。

00:15往○○末班車

ミ○○○站

○○クリ二ック

Ｍ○1人Ｆ○○ｍ○ｈ

獎學金

支付－－－－○○○

○○○

存摺

1000

稅金

還有……

或許你會覺得難以置信，但再怎麼喜歡的工作，都會漸漸變得厭煩。

一旦無法擁有某種程度的時間和金錢，就會喪失健全的精神狀態和體力——

於是我就開始變得散漫…

這比想像中的還要辛苦——

還有人際關係，尤其在這裡和客人之間關係算是滿輕鬆的。

可是在一般社會，客人的地位通常是比較高的，

在同志風俗店客人會把BOY當偶像來崇拜，雖然這也是因人而異。

BOY

關係

客

客

客

錢

名感謝

粉絲信

禮物

錢

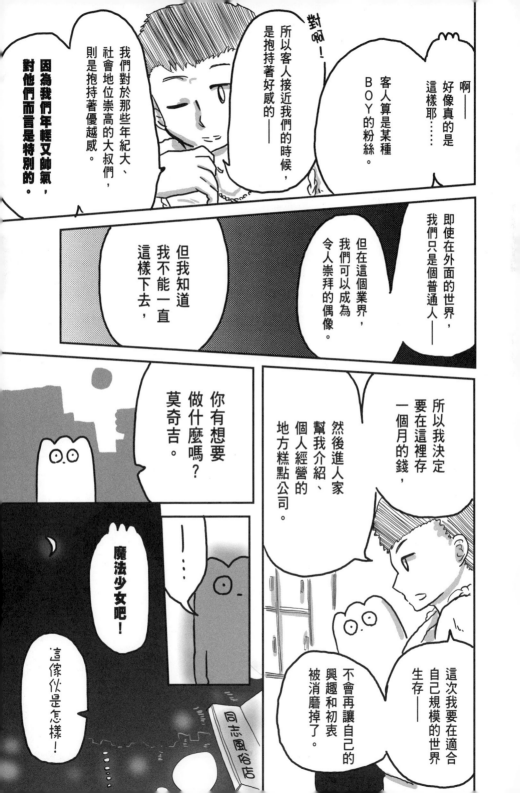

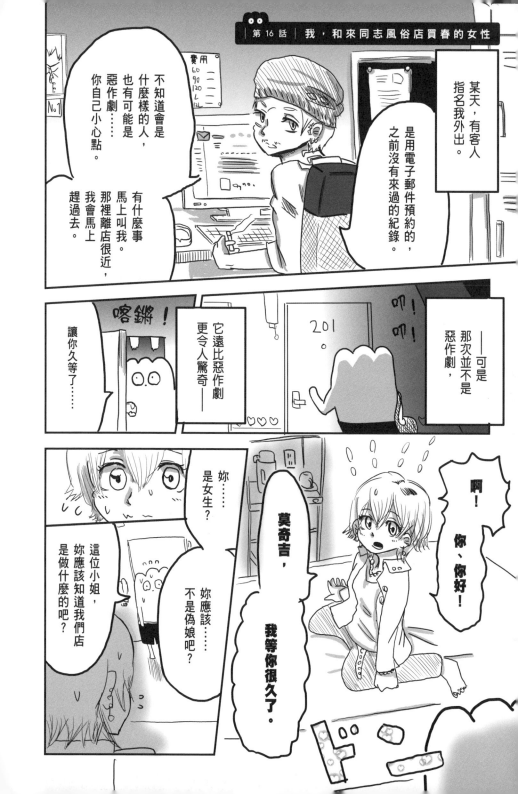

不知道會是什麼樣的人，也有可能是惡作劇……你自己小心點。

費用 60 90 120 ℓ...
No. 1

某天，有客人指名我外出。

是用電子郵件預約的，之前沒有來過的紀錄。

有什麼事馬上叫我。那裡離店很近，我會馬上趕過去。

——可是那次並不是惡作劇，

喀鏘！

它遠比惡作劇更令人驚奇——

201

叩！叩！

讓你久等了……

啊！

你、你好！

妳……是女生？

妳應該……不是偽娘吧？

這位小姐，妳應該知道我們店是做什麼的吧？

莫奇吉，我等你很久了。

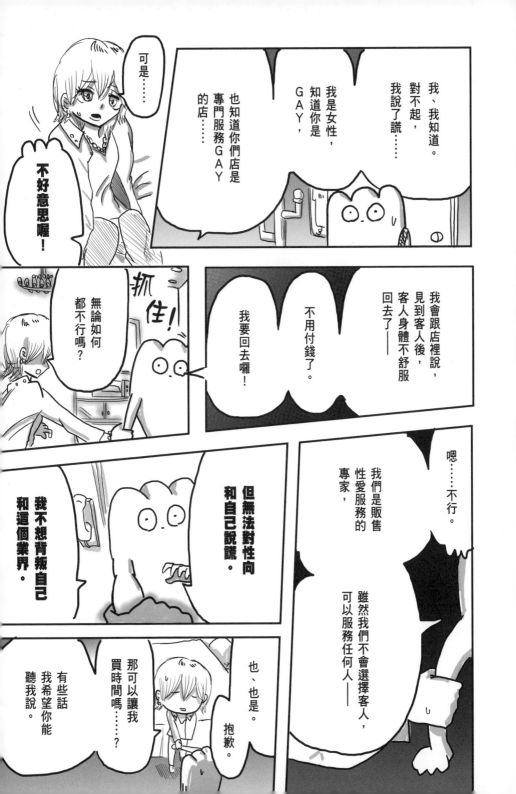

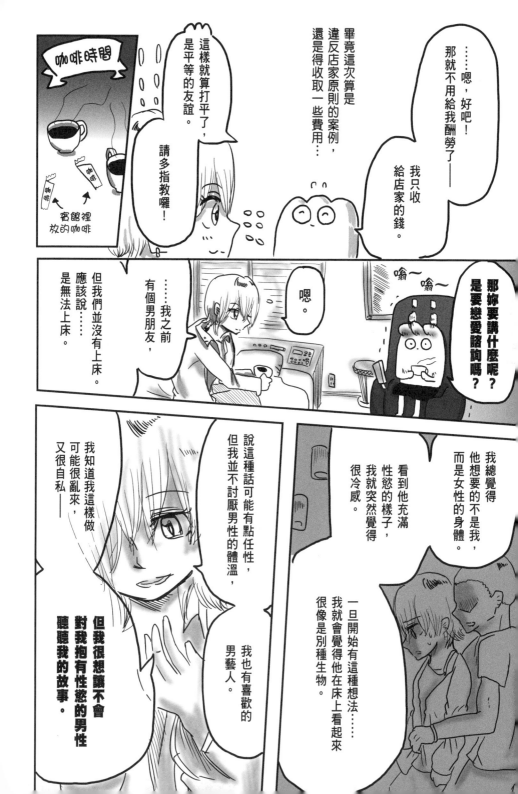

咖啡時間

賓館裡放的咖啡

這樣就算打平了，是平等的友誼。

請多指教囉！

畢竟這次算是違反店家原則的案例，還是得收取一些費用……

……嗯，好吧！那就不用給我酬勞了——

我只收給店家的錢。

那妳要講什麼呢？是要戀愛諮詢嗎？

……我之前有個男朋友，但我們並沒有上床。應該說……是無法上床。

嗯。

喻～喻～

我總覺得他想要的不是我，而是女性的身體。

看到他充滿性慾的樣子，我就突然覺得很冷感。

一旦開始有這種想法……我就會覺得他在床上看起來很像是別種生物。

說這種話可能有點任性，但我並不討厭男性的體溫，我也有喜歡的男藝人。

我知道我這樣做可能很亂來，又很自私——

但我很想讓不會對我抱有性慾的男性聽聽我的故事。

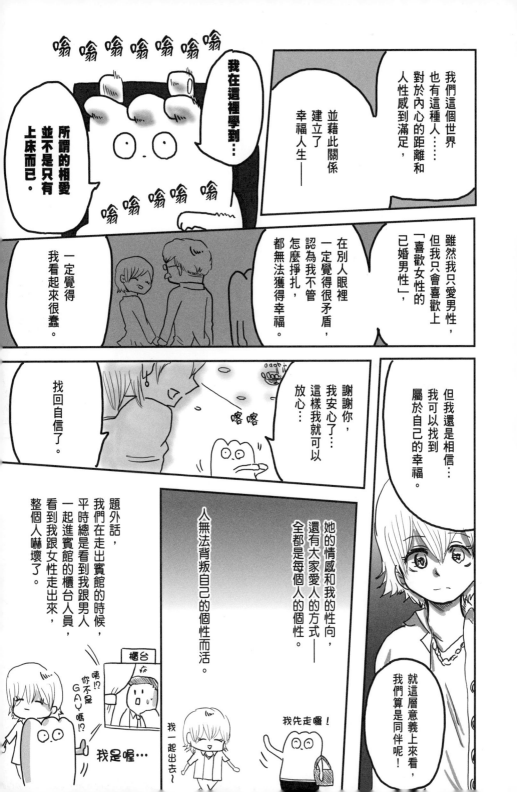

在店內休息室等客人時，要做什麼基本上都是自由的──這段期間我一直在準備考試。

店長～教我～

哪題？

第 1 題到 127 題。

那不是全部嗎？

店長平時經營自己製作的網購服飾，同時也在經營同志風俗店，是個超級自由人。

他是相當不錯的大學畢業的。我沒錢去補習班，所以都是他在教我，真是感激不盡。

唉──我是不是沒有唸書的才能啊？

別氣餒啊…

你不就是為了唸大學才來東京，還特地來風俗店打工的嗎？

這種時候就要回想一下自己的初衷，想想自己為什麼想去唸大學，找回自己內心的動力。

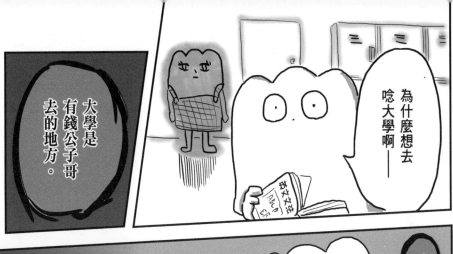

為什麼想去唸大學啊——

大學是有錢公子哥去的地方。

唸什麼書？你是在諷刺我嗎？

我媽媽——自從爸爸自殺後，因為經濟陷入困境，經常露出可怕的模樣。我連去唸高中都會被罵。

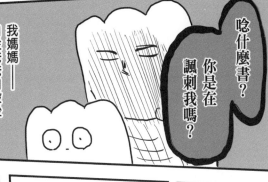

對——我其實並不是想去大學學東西，而是想要爭口氣給媽媽看。

我想要成為媽媽最討厭的大學生，

我要成為可以靠自己賺錢的大學畢業生，忘掉過去媽媽陷入的經濟困境。

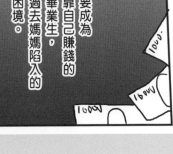

我想找回被媽媽否定掉的可能性。

我的行動原理…來自於微不足道的固執。

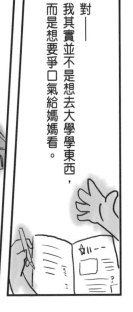

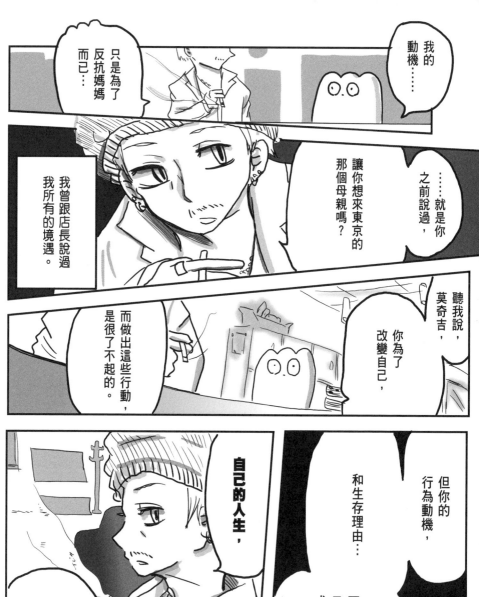

我的動機……

只是為了反抗媽媽而已……

……就是你之前說過，讓你想來東京的那個母親嗎？

我曾跟店長說過我所有的境遇。

聽我說，莫奇吉，你為了改變自己，

而做出這些行動，是很了不起的。

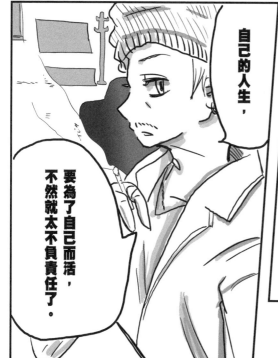

但你的行為動機，

和生存理由…

不能一直放在只想要否定對方，或是讓對方屈服上。

自己的人生，

要為了自己而活，不然就太不負責任了。

90

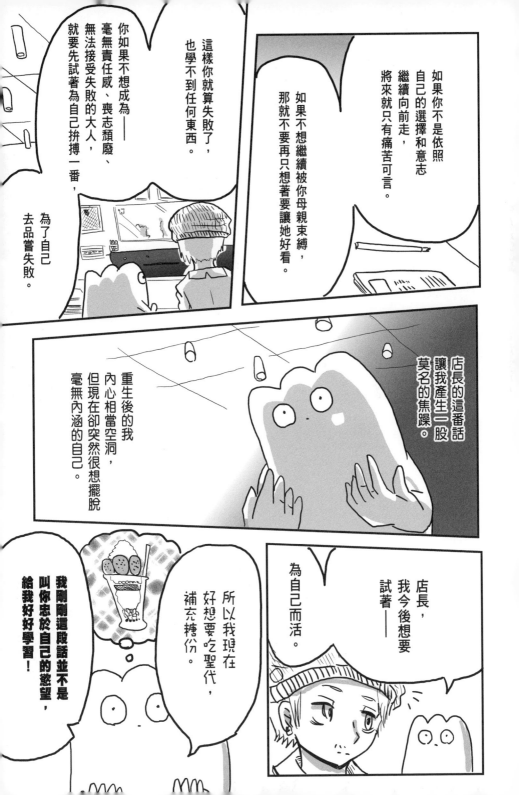

為了預防愛滋病這類過去被當成是同性戀才會得的性病，戴套是這個業界的基本常識。

在同志風俗店提供性愛服務時，無論在什麼情況下都一定會戴保險套——

這也是為了保護自己和客人。

有傳聞說你都讓客人不戴套。

嗯？什麼？

……千鶴，你還好吧？

同志風俗店

打掃中

嗚～

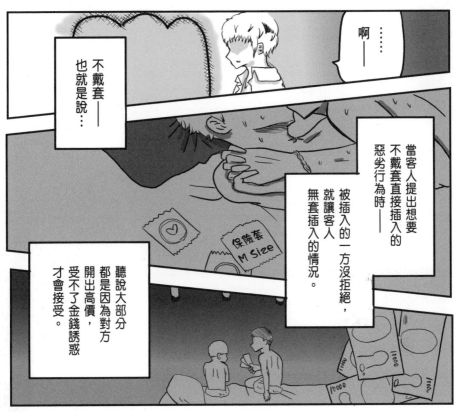

不戴套——
也就是說…

啊——……

當客人提出想要不戴套直接插入的惡劣行為時——

被插入的一方沒拒絕，就讓客人無套插入的情況。

保險套 M Size

聽說大部分都是因為對方開出高價，受不了金錢誘惑才會接受。

10000

我知道這一行本來就八卦謠言滿天飛。

畢竟會有很多羨慕嫉妒的情況，即使無風的地方也很容易起浪，

我並不是想確認事實，只是希望你可以知道，當出現這種謠言時，必須有所戒備——

嗡…

嗶！

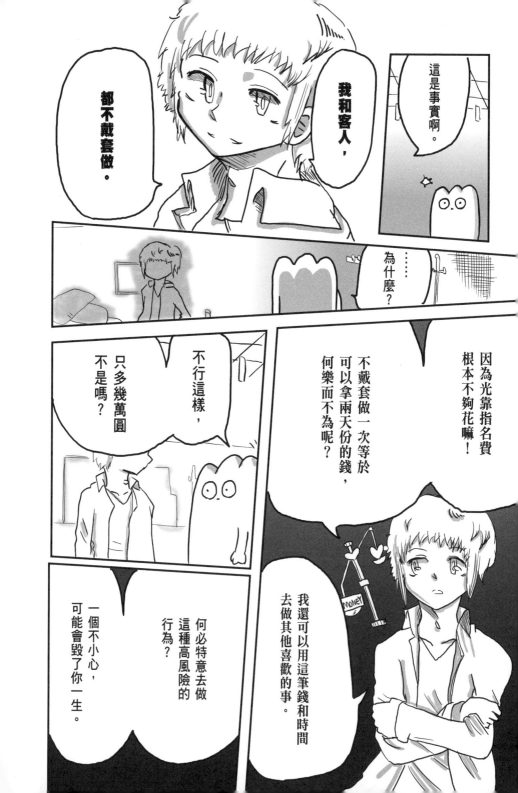

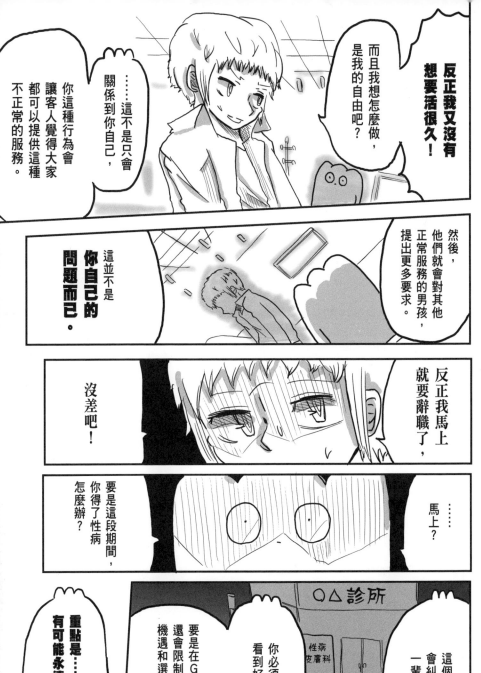

反正我又沒有**想要活很久！**

而且我想怎麼做，是我的自由吧？

……這不是只會關係到你自己，

你這種行為都會讓客人覺得大家可以提供這種不正常的服務。

然後，他們就會對其他正常服務的男孩，提出更多要求。

這並不是**你自己的問題而已。**

沒差吧！

反正我馬上就要辭職了，

……馬上？

這個問題會糾纏你一輩子。

要是這段期間，你得了性病怎麼辦？

要是在GAY界傳出去了，還會限制你在這個圈子裡的機遇和選擇。

你必須看到醫生看到好為止，

重點是……有可能永遠好不了。

○△診所

性病皮膚科

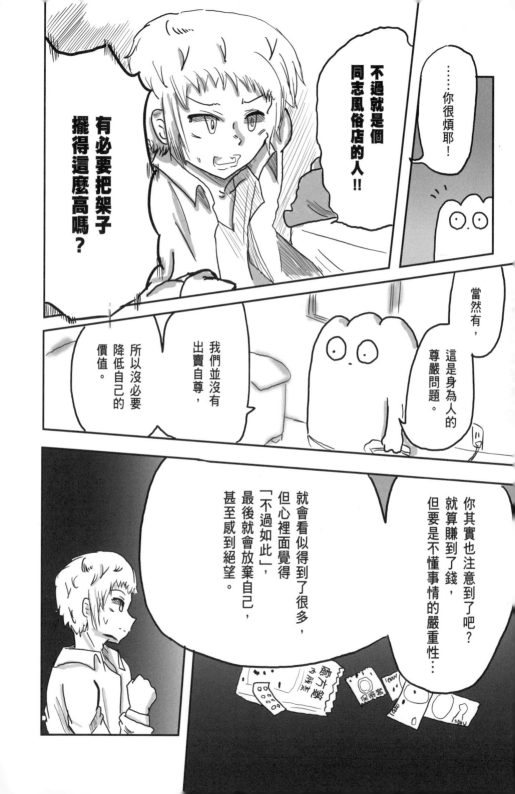

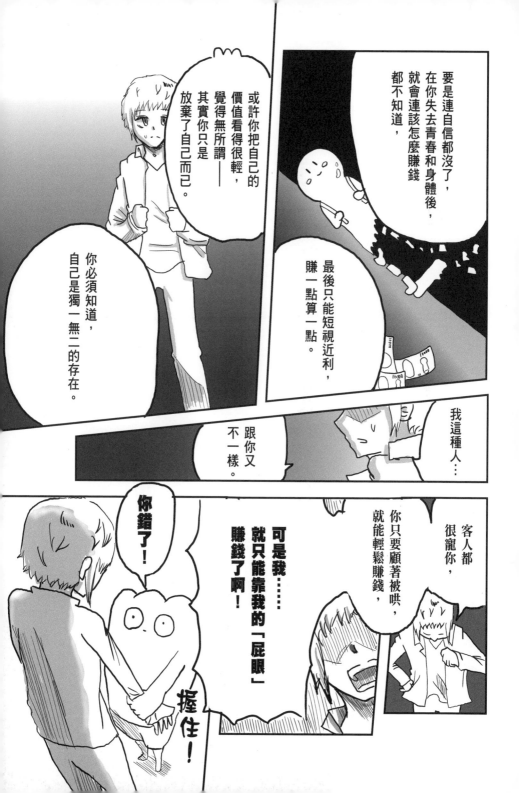

去做性病檢查吧！之後還有人要求你無套做，全部拒絕。

如果你需要錢，就多排點班，建立更多和好客人一起度過的健全時間。

有很多客人都會成為BOY的粉絲，希望跟BOY維持良好又長久的人際關係。

所以你沒必要顧慮那些無法對你身體負責的人。

好好面對那些願意珍惜自己的人，學會負責、學習健全的生活方式。

你一定可以辦得到的。

……可是，如果我已經得了性病怎麼辦？

ポ
タ

……能治的話就趕快治啊！現在又還沒確定。

一起去檢查吧！

嗯。

……

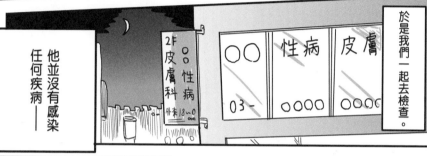

於是我們一起去檢查。

他並沒有感染任何疾病——

○○性病 皮膚

2F皮膚科

○○性病 外来18〜0

03-

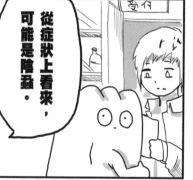

從症狀上看來，可能是陰蝨。

打從心底鬆一口氣的他，再也沒有走上歪路了。

莫奇吉，你說你會感覺癢…

打擊…

喔喔喔喔

陰蝨是指陰毛上長蟲的一種性病。

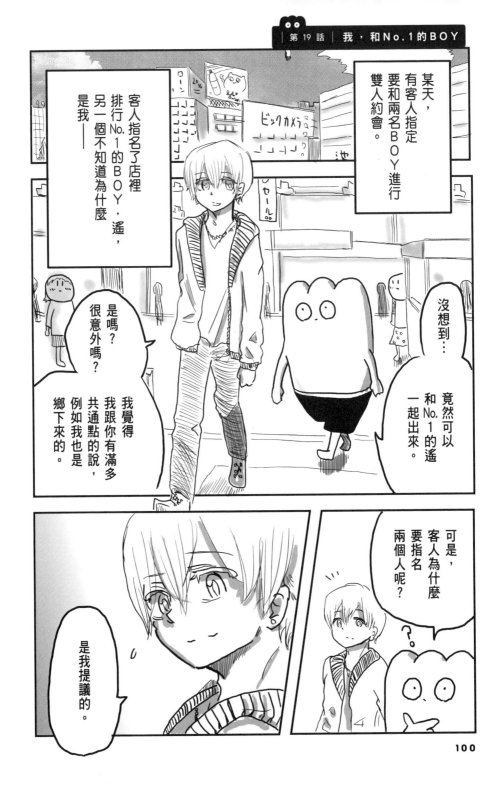

某天，有客人指定要和兩名ＢＯＹ進行雙人約會。

客人指名了店裡排行No.1的BOY·遙，另一個不知道為什麼是我——

沒想到…竟然可以和No.1的遙一起出來。

是嗎？很意外嗎？我覺得我跟你有滿多共通點的說，例如你也是鄉下來的。

可是，客人為什麼要指名兩個人呢？

是我提議的。

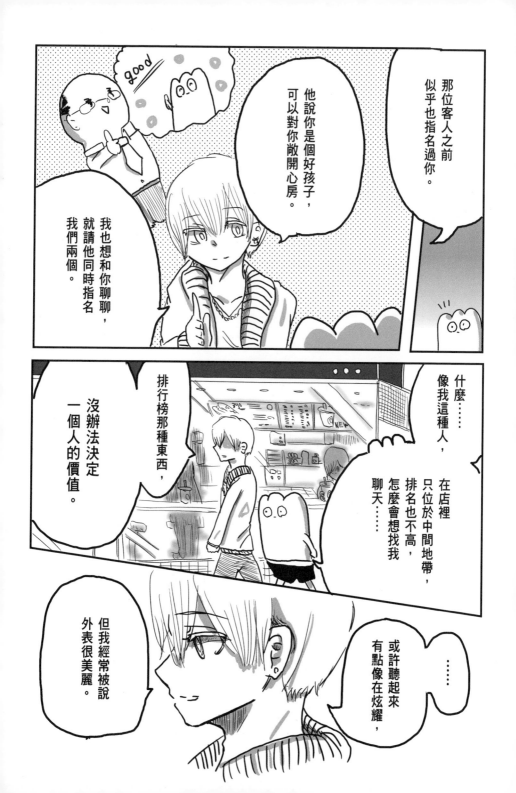

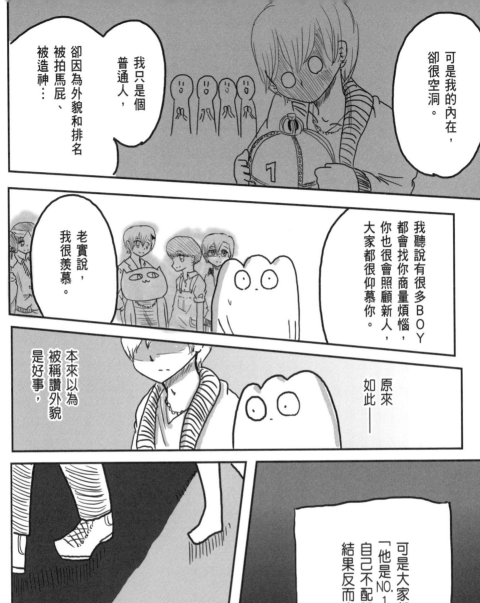

可是我的內在，卻很空洞。

我只是個普通人，卻因為外貌和排名被拍馬屁，被造神⋯

我聽說有很多BOY都會找你商量煩惱，你也很會照顧新人，大家都很仰慕你。

老實說，我很羨慕。

原來如此——

本來以為被稱讚外貌是好事，

可是大家都覺得「他是NO.1，自己不配跟他說話」，結果反而害他被孤立。

原來大家都會去羨慕別人擁有的。

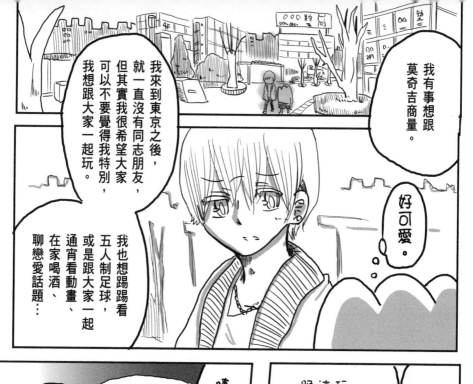

我有事想跟莫奇吉商量。

好可愛。

我來到東京之後，就一直沒有同志朋友，但其實我很希望大家可以不要覺得我特別，我想跟大家一起玩。

我也想踢踢看五人制足球，或是跟大家一起通宵看動畫、在家喝酒、聊戀愛話題…

咦？

那要不要就先跟我和那些笨蛋後輩，一起去公園玩GAY片飛盤？這樣應該就可以跟大家打成一片了。

那個就不用了。

雄♂DVD

這個不行啊……

緩步
緩步

等你們好久囉～！

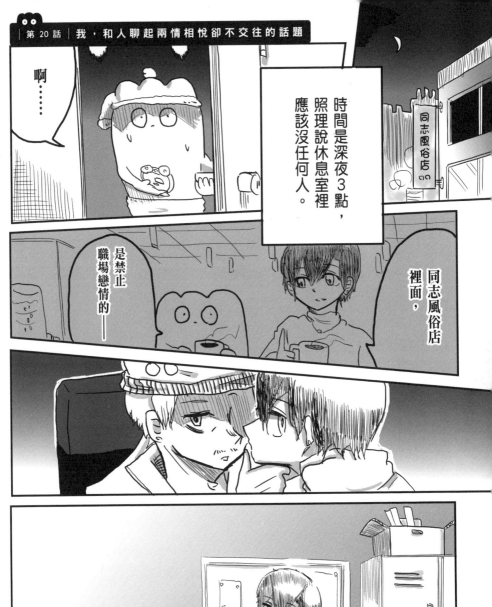

啊……

時間是深夜3點，照理說休息室裡應該沒任何人。

同志風俗店

同志風俗店裡面，

是禁止職場戀情的——

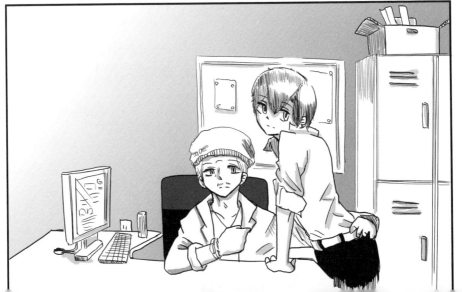

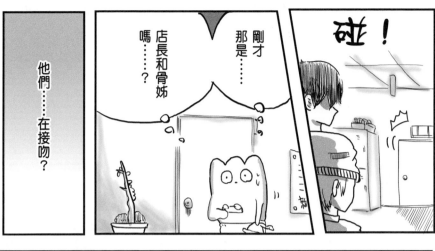
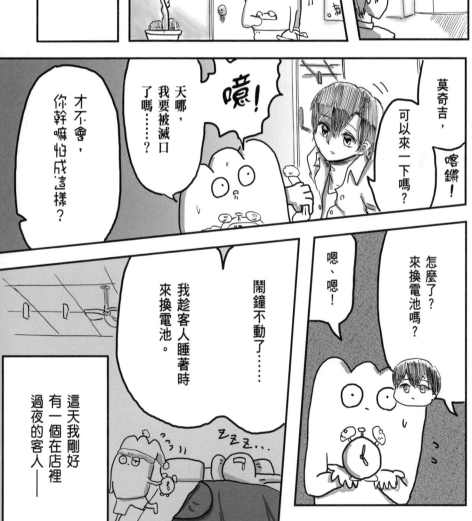

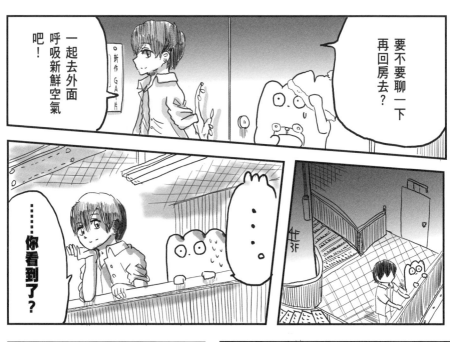

要不要聊一下再回房去？

一起去外面呼吸新鮮空氣吧！

……你看到了？

‧‧‧

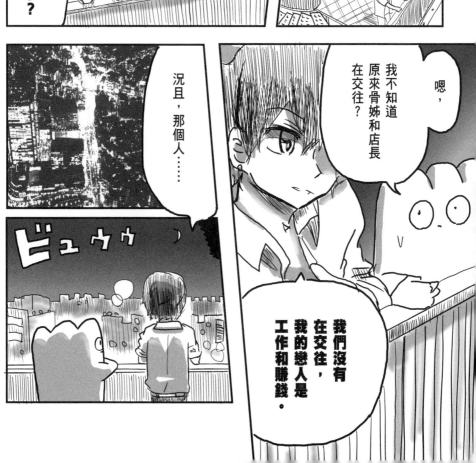

況且，那個人……

嗯，我不知道原來骨姊和店長在交往？

我們沒有在交往，我的戀人是工作和賺錢。

ビュウウ

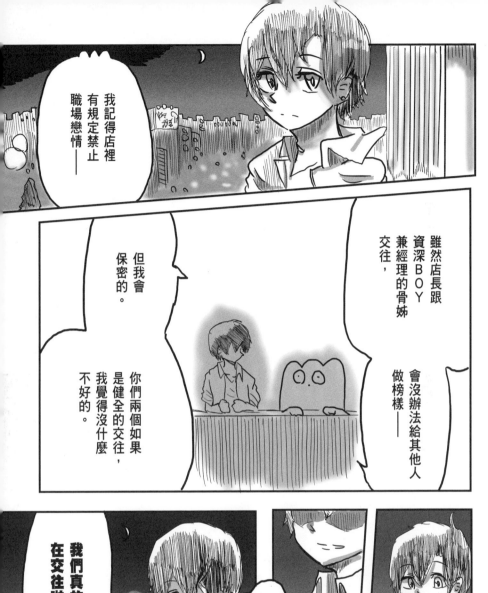

我記得店裡有規定禁止職場戀情——

雖然店長跟資深BOY兼經理的骨姊交往，會沒辦法給其他人做榜樣——

但我會保密的。

你們兩個如果是健全的交往，我覺得沒什麼不好的。

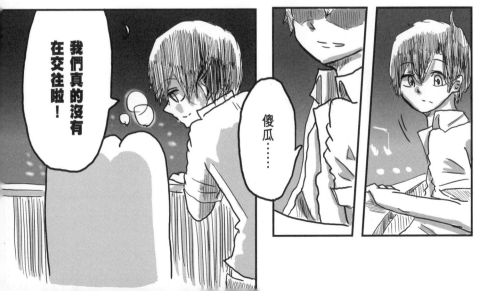

我們真的沒有在交往啦！

傻瓜……

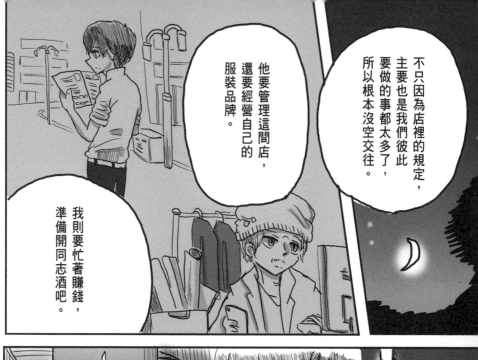

不只因為店裡的規定，主要也是我們彼此要做的事都太多了，所以根本沒空交往。

他要管理這間店，還要經營自己的服裝品牌。

我則要忙著賺錢，準備開同志酒吧。

都把人生重心放在工作上。

我們兩個，

我沒跟人家交往過，

而且也還未成年，所以真的不懂。

這樣不會很寂寞嗎？

我不懂這種感覺。

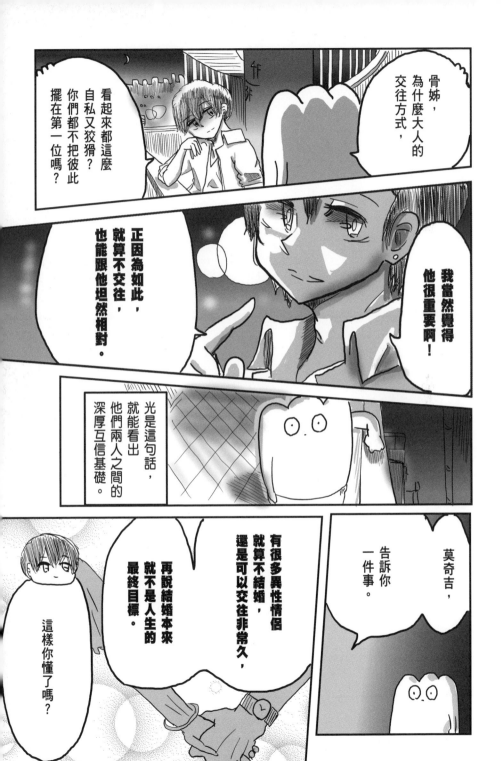

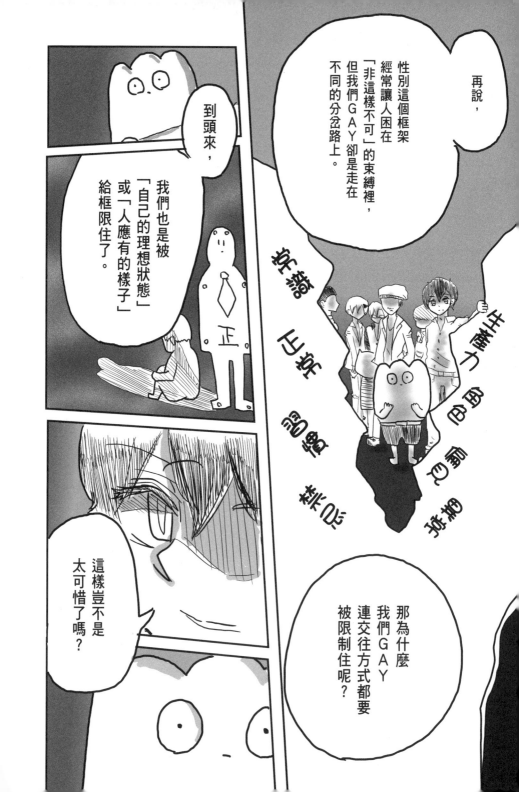

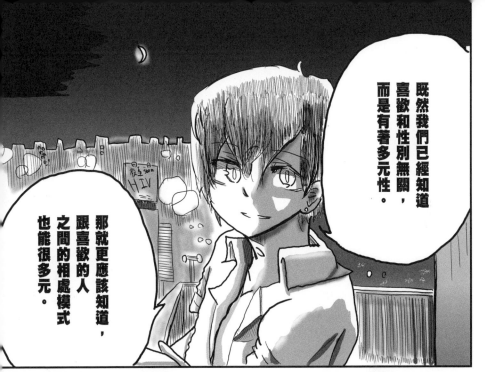

既然我們已經知道喜歡和性別無關，而是有著多元性。

那就更應該知道，跟喜歡的人之間的相處模式也能很多元。

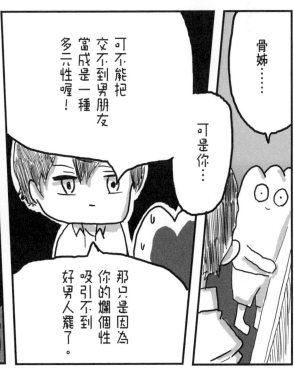

骨姊……

可是你…

可不能把交不到男朋友當成是一種多元性喔！

那只是因為你的爛個性吸引不到好男人罷了。

這點要銘記在心。

「骨姊到最後還是這麼溫柔呢…

是……

111

一路走來的

人生 篇

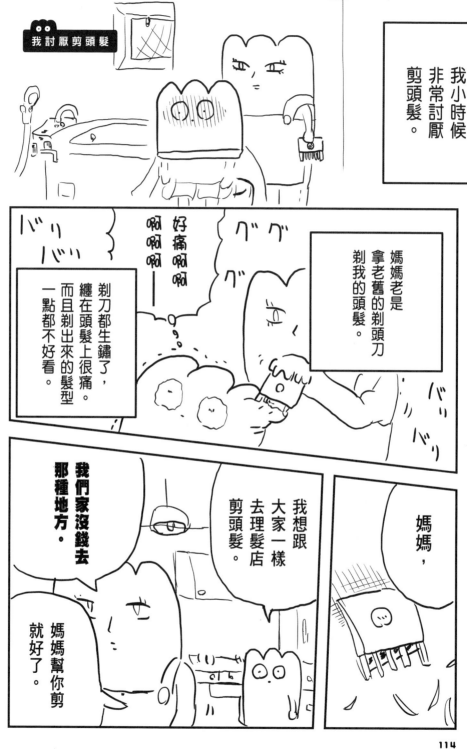

我討厭剪頭髮

我小時候非常討厭剪頭髮。

媽媽老是拿老舊的剃頭刀剃我的頭髮。

剃刀都生鏽了，纏在頭髮上很痛。而且剃出來的髮型一點都不好看。

媽媽，

我想跟大家一樣去理髮店剪頭髮。

我們家沒錢去那種地方。

媽媽幫你剪就好了。

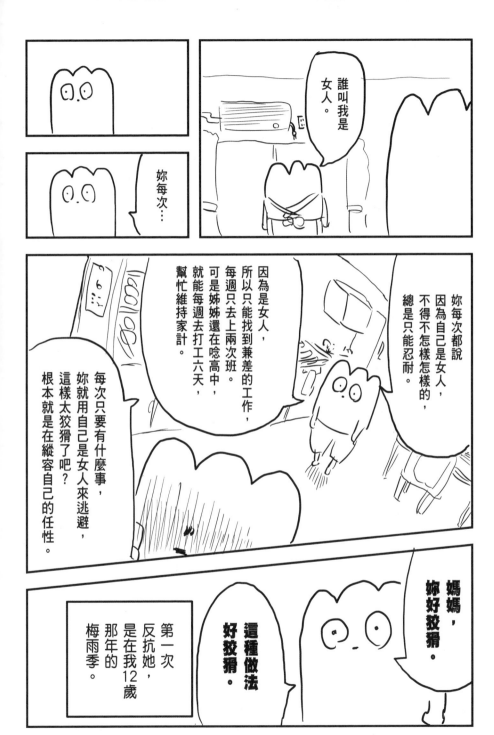

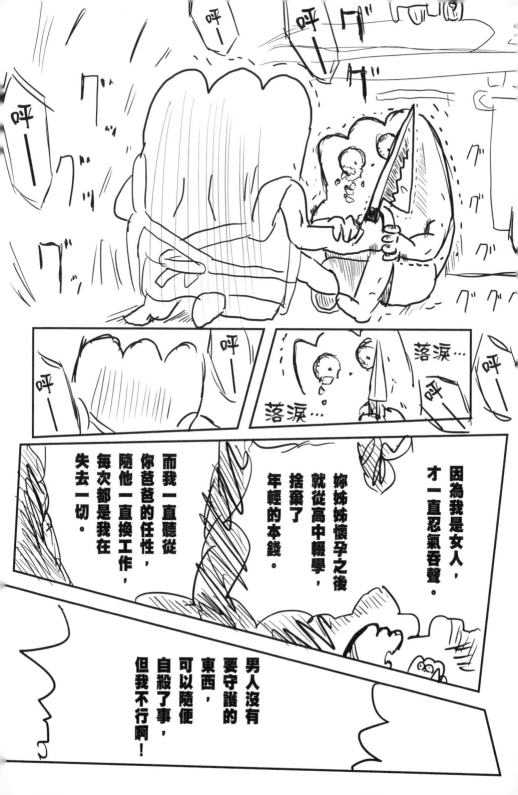

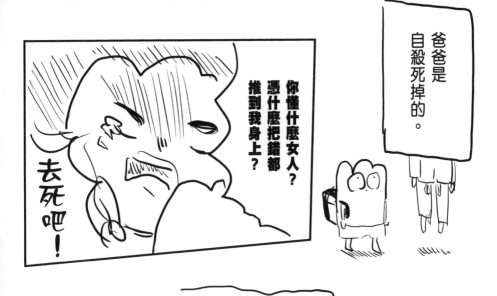

爸爸是自殺死掉的。

你懂什麼女人？憑什麼把錯都推到我身上？

去死吧！

我討厭剪頭髮。

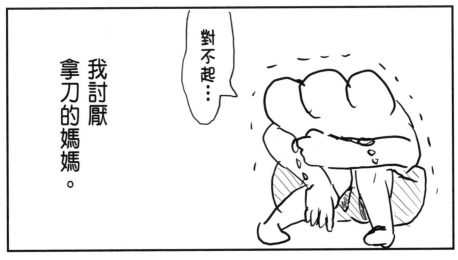

對不起…

我討厭拿刀的媽媽。

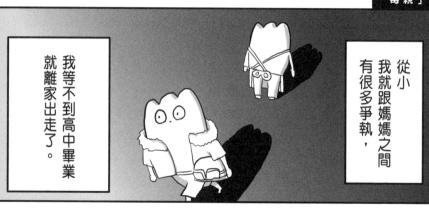

從小
我就跟媽媽之間
有很多爭執，

我等不到高中畢業
就離家出走。

長大之後，

喀噠
喀噠

毒親討論區

我得知了「毒親」
這個詞。

所謂「毒親」——

是指對孩子
有負面影響的父母。
會透過虐待、過度干涉、
束縛、壓抑和依存等行為
來限制孩子獨立。

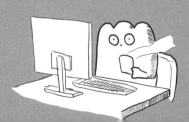

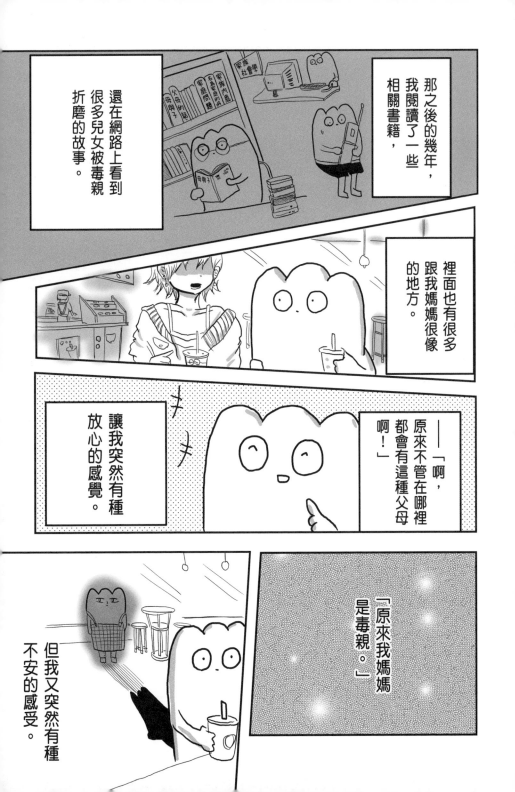

自從這個莫名其妙的詞彙出現在我眼前之後，

我就一直用「毒親」這個字眼來形容她。

可是，這樣能化解得了什麼嗎？

噫！

沙沙…

將這樣一個詞冠在媽媽身上，就能讓我掙脫束縛，積極正向地活下去嗎？

不對！

我真的可以從這種角度來看待媽媽嗎？

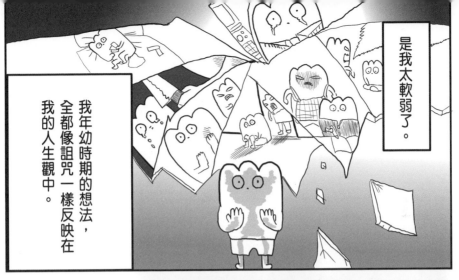

是我太軟弱了。

我年幼時期的想法，全都像詛咒一樣反映在我的人生觀中。

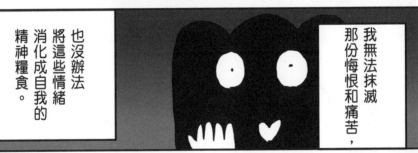

我無法抹滅那份悔恨和痛苦，

也沒辦法將這些情緒消化成自我的精神糧食。

所以我今後還要無視所有背後因素，直接用這樣一個詞彙，把它看得事不關己般地繼續逃避下去嗎？

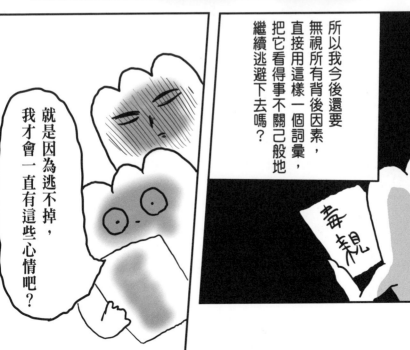

就是因為逃不掉，我才會一直有這些心情吧？

我是個很麻煩的人。

我一直在研究毒親這個字，但越研究，越覺得不對勁。

媽媽不是毒親。

可是現在的我救不了她。

我還沒堅強到可以去好好理解她。

是各式各樣的背後因素，造成她變成這個樣子的——她也是受害者。

我的內心和大腦產生了矛盾。

我把這件事告訴了一個家庭環境有些問題的朋友。

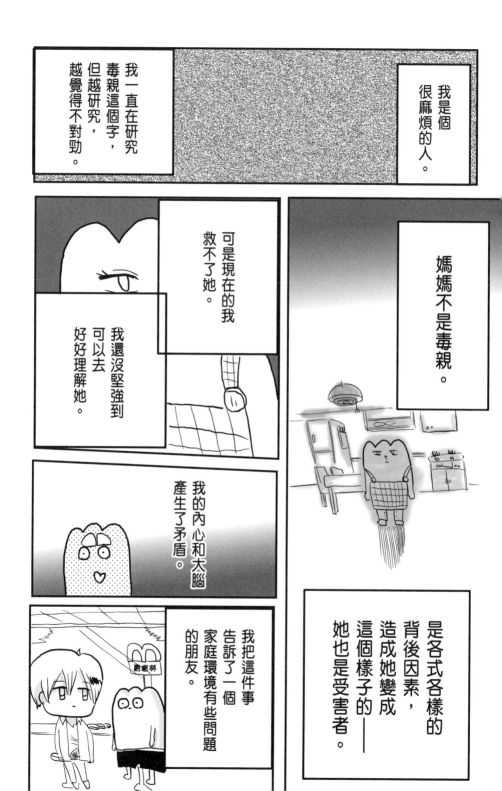

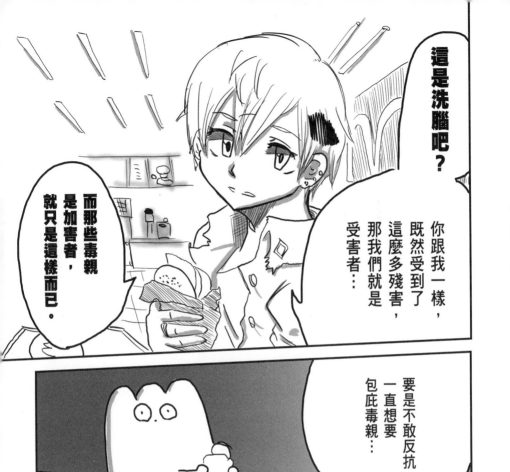

這是洗腦吧？

你跟我一樣，既然受到了這麼多殘害，那我們就是受害者…

而那些毒親是加害者，就只是這樣而已。

要是不敢反抗，一直想要包庇毒親…

這是詛咒。

那就只是在…

助長毒親對兒女造成二次傷害——

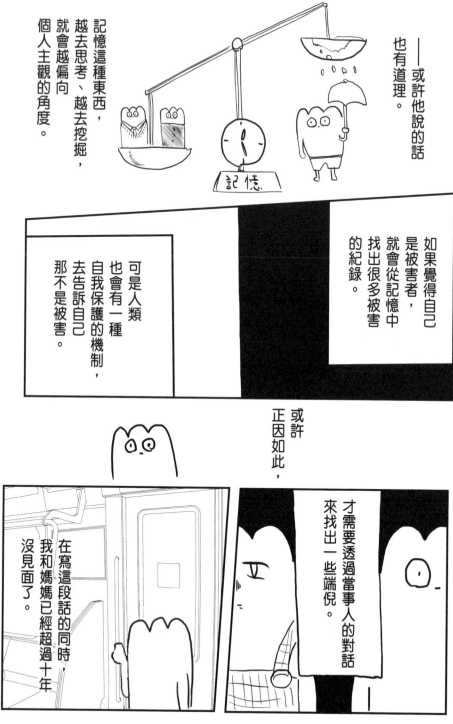

——或許他說的話也有道理。

記憶這種東西，越去思考、越去挖掘，就會越偏向個人主觀的角度。

如果覺得自己是被害者，就會從記憶中找出很多被害的紀錄。

可是人類也會有一種自我保護的機制，去告訴自己那不是被害。

或許正因如此，

才需要透過當事人的對話來找出一些端倪。

在寫這段話的同時，我和媽媽已經超過十年沒見面了。

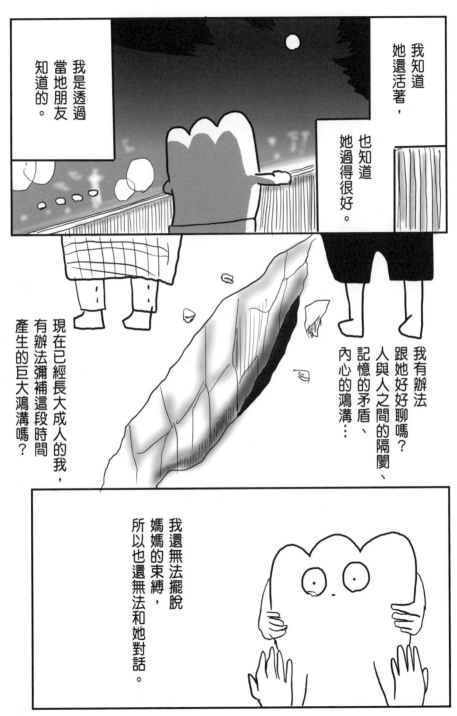

我知道她還活著，也知道她過得很好。

我是透過當地朋友知道的。

我有辦法跟她好好聊嗎？人與人之間的隔閡、記憶的矛盾、內心的鴻溝⋯

現在已經長大成人的我，有辦法彌補這段時間產生的巨大鴻溝嗎？

我還無法擺脫媽媽的束縛，所以也還無法和她對話。

沙… 沙… 沙…

書店

銀●魂的
BL選集

自從我有意識以來，
我就喜歡男生，
我幾乎沒有為此
而煩惱或後悔過…

反而還很期待
未來可以
釣到什麼樣的
好男人。

所以，

叮——
咚——

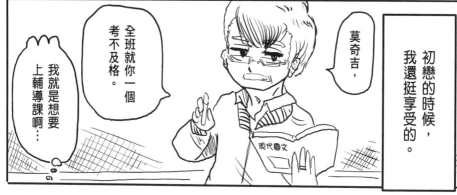

初戀的時候，
我還挺享受的。

莫奇吉，

全班就你一個
考不及格。

我就是想要
上輔導課啊…

現代國文

126

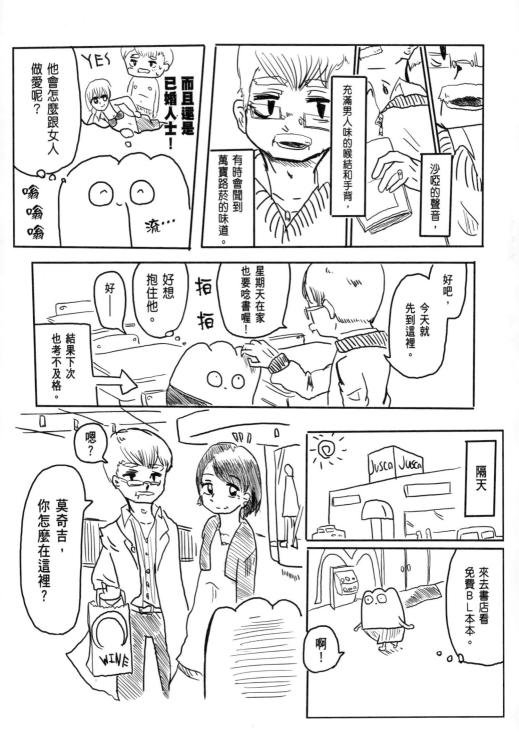

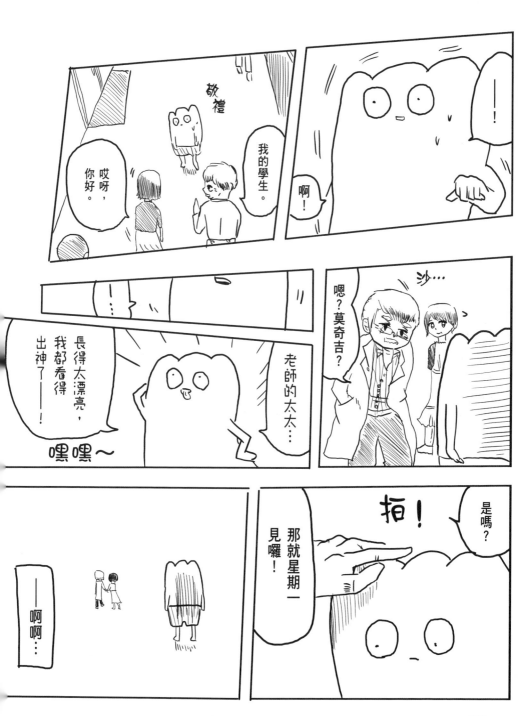

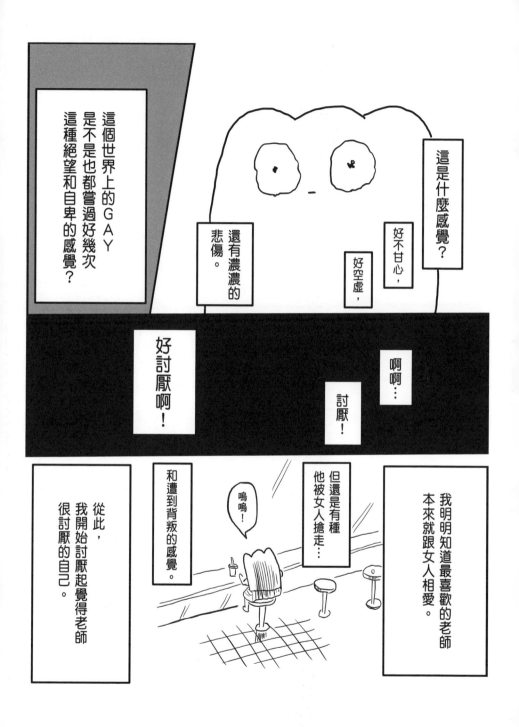

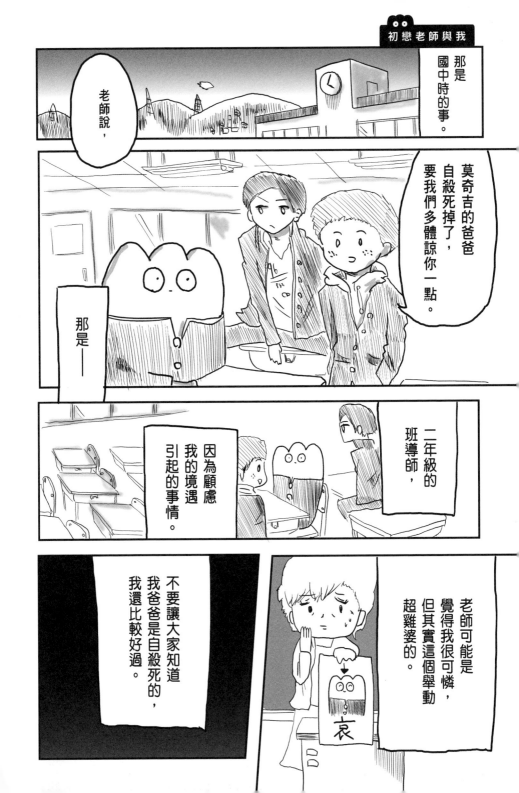

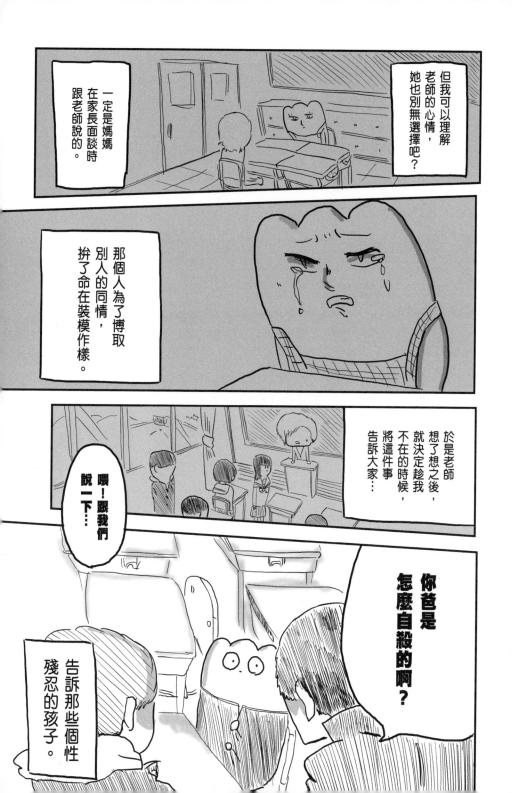

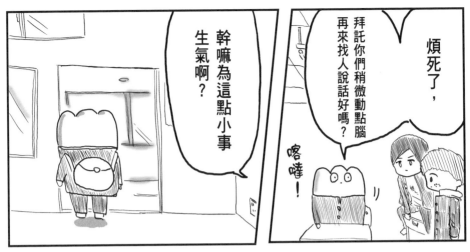

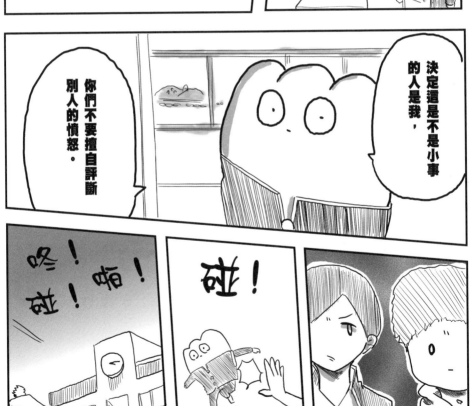

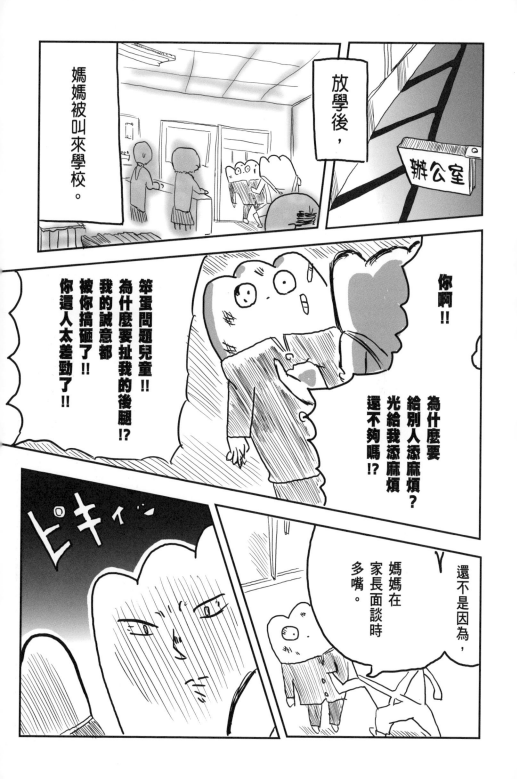

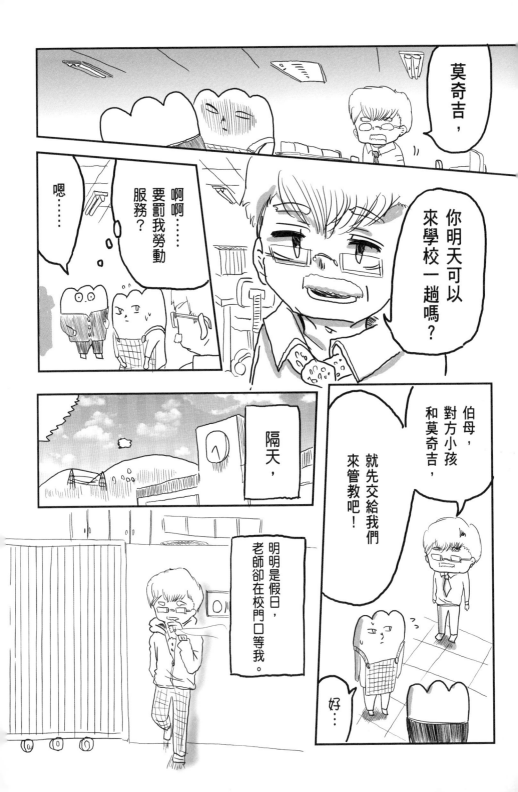

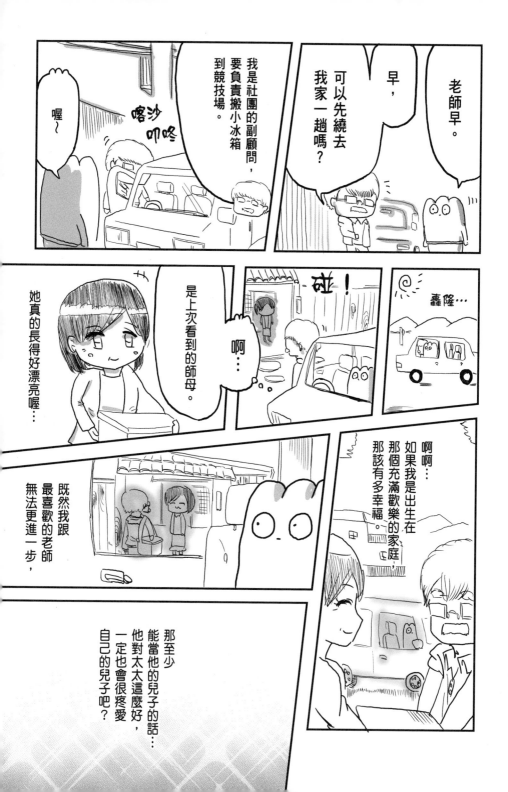

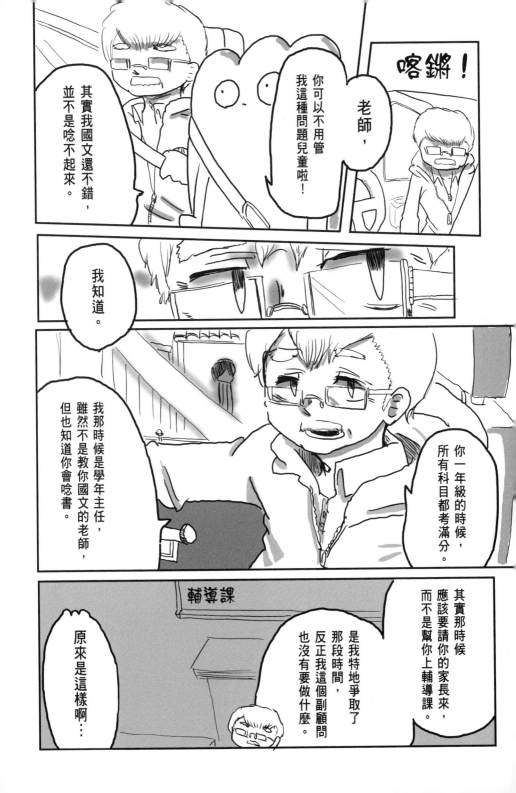

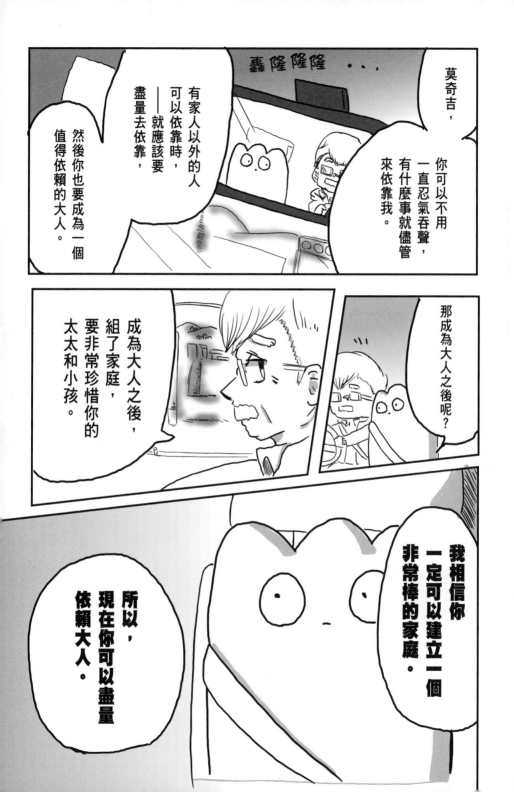

我懂老師的意思——
他想要給我力量，
讓我能努力朝未來邁進。

我很喜歡這個人的
這種態度。

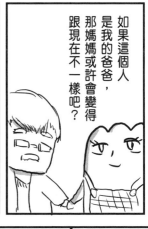

如果這個人
是我的爸爸，
那媽媽或許會變得
跟現在不一樣吧？

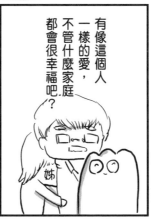

有像這個人
一樣的愛，
不管什麼家庭，
都會很幸福吧．？

——但那是
不可能的。

正因為這個人是
那位太太的老公，
才會成就他現在的
樣子。

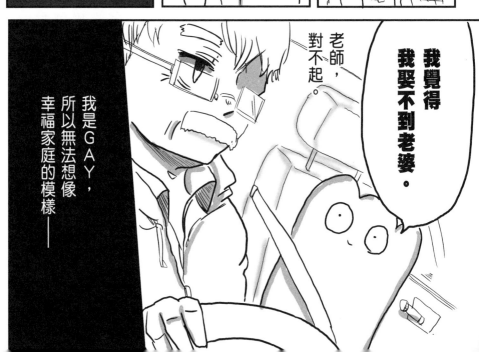

我覺得
我娶不到老婆。

老師，
對不起。

我是ＧＡＹ，
所以無法想像
幸福家庭的模樣——

你現在還小，還是被人保護的一方，說出這麼殘忍的話——我很抱歉。

老師…

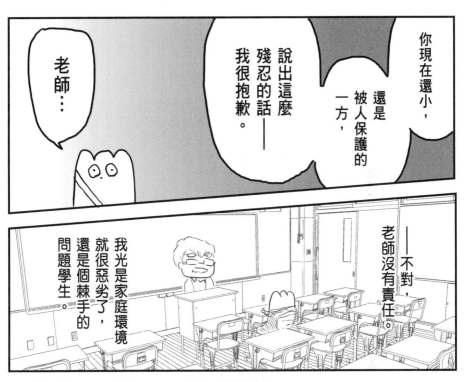

——不對，老師沒有責任。

我光是家庭環境就很惡劣了，還是個棘手的問題學生。

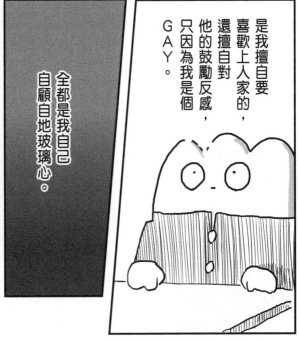

是我擅自要喜歡上人家的，還擅自對他的鼓勵反感，只因為我是個GAY。

全都是我自己自顧自地玻璃心。

全都是我不好。

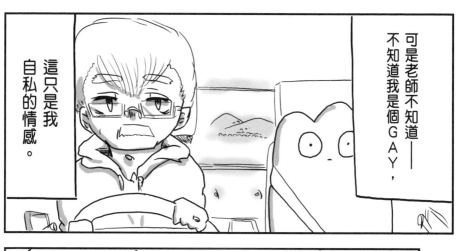
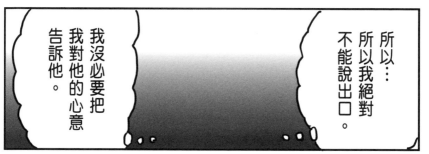
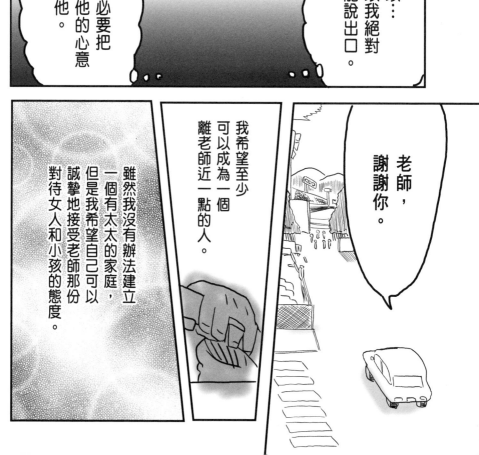

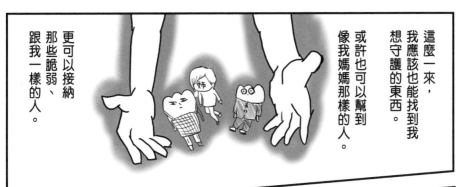

這麼一來，我應該也能找到我想守護的東西。

或許也可以幫到像我媽媽那樣的人。

更可以接納那些脆弱、跟我一樣的人。

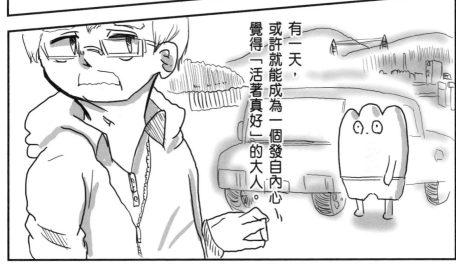

有一天，或許就能成為一個發自內心覺得「活著真好」的大人。

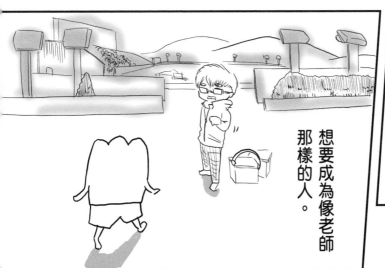

所以我…

想要成為像老師那樣的人。

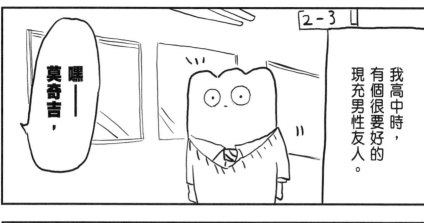

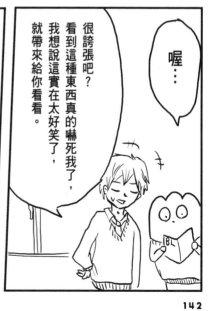

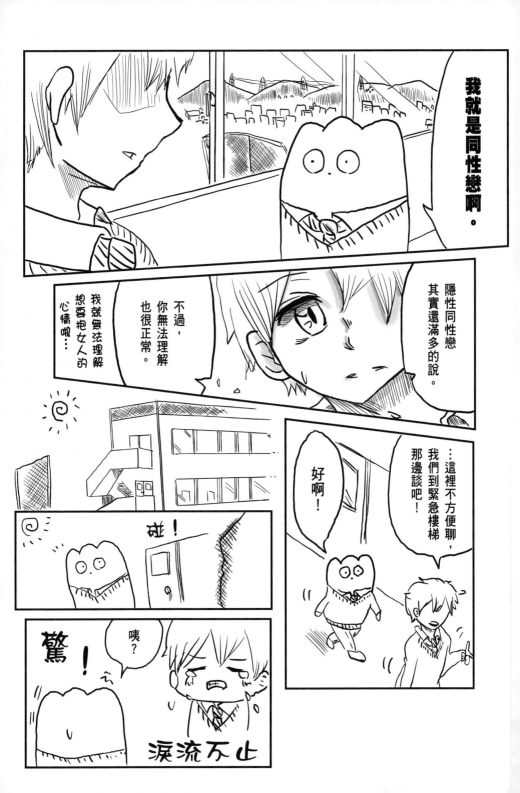

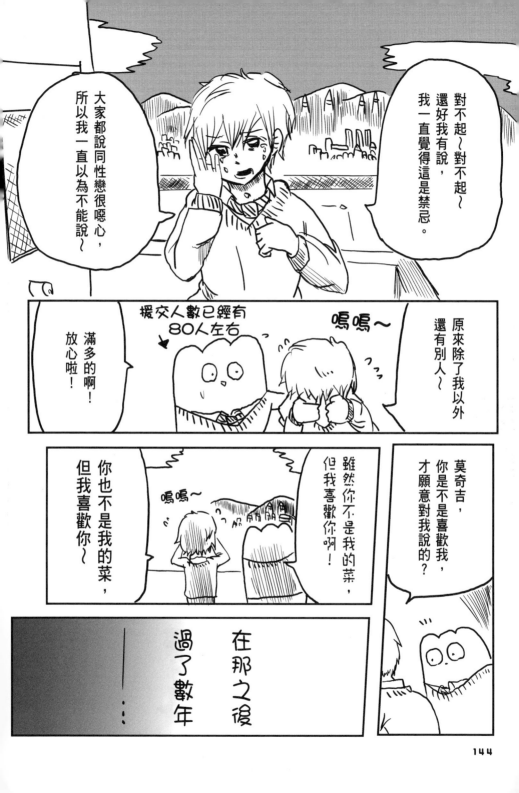

東京都內的同志酒吧

喀喀

嘟嘟嘟

歡迎光臨~

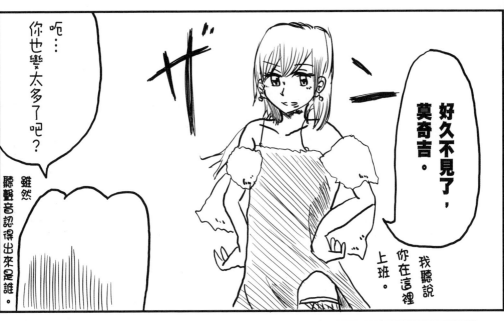

好久不見了，莫奇吉。

我聽說你在這裡上班。

呃…你也變太多了吧？

雖然聽聲音認得出來是誰。

我現在在同志酒吧當女裝媽媽桑，而且正在進行永久除毛。

我腦袋還沒跟上，請不要拚命追加情報給我。

要看嗎？

總之看到你這麼開朗， 真是太好了。

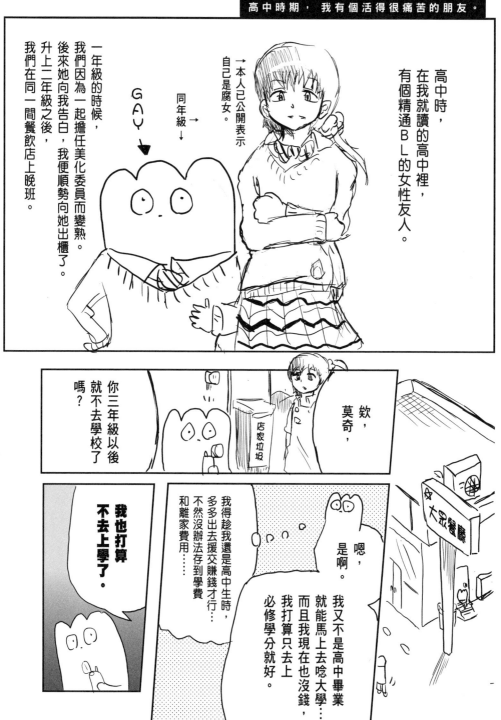

高中時，
在我就讀的高中裡，
有個精通BL的女性友人。

→本人已公開表示
自己是腐女。

同年級→

GAY

一年級的時候，
我們因為一起擔任美化委員而變熟。
後來她向我告白，我便順勢向她出櫃了。
升上二年級之後，
我們在同一間餐飲店上晚班。

欸，
莫奇，

你三年級以後
就不去學校了
嗎？

嗯，
是啊。

我又不是高中畢業
就能馬上去唸大學⋯⋯
而且我現在也沒錢，
我打算只去上
必修學分就好。

我得趁我還是高中生時，
多多出去援交賺錢才行⋯⋯
不然沒辦法存到學費
和離家費用⋯⋯

店家垃圾

大眾餐廳

**我也打算
不去上學了。**

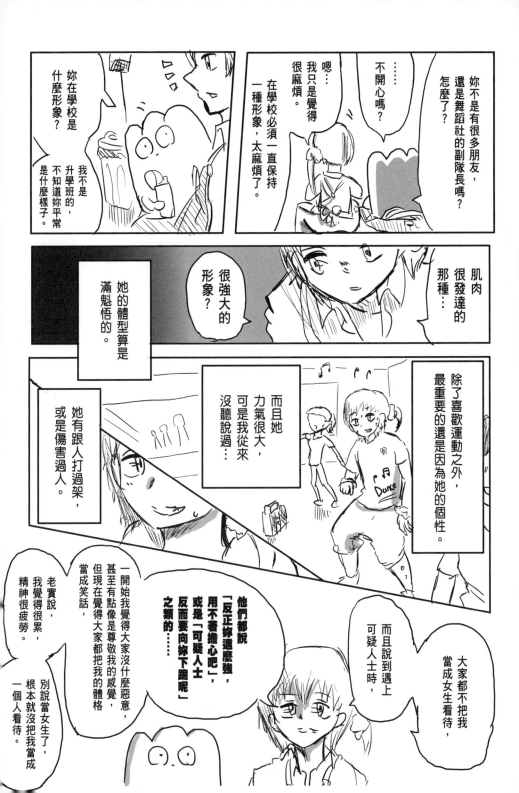

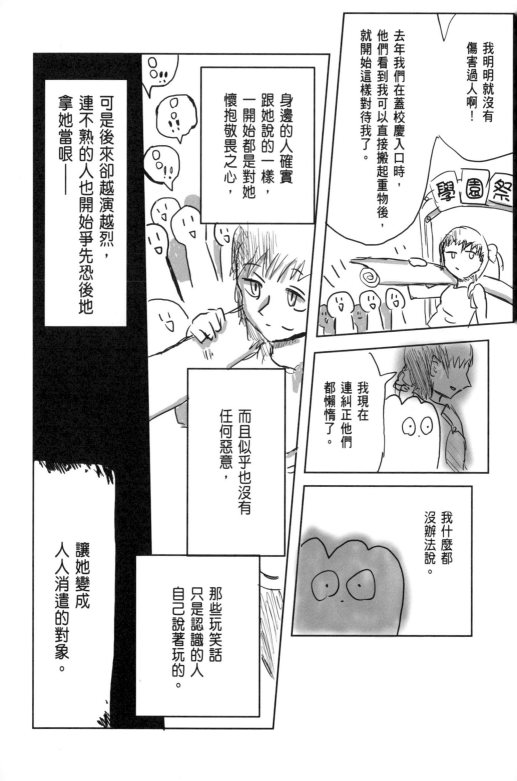

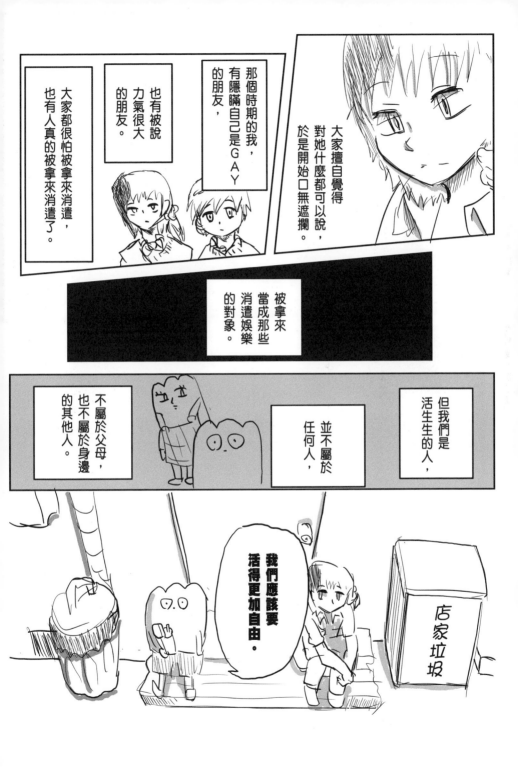

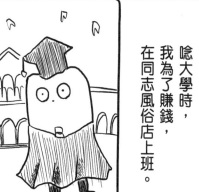

唸大學時，我為了賺錢，在同志風俗店上班。

畢業後我進入一間室內裝潢的公司工作，同時離開了風俗店。

可是，這份白天的工作卻持續不久。

室內裝潢

公司發現我是GAY

喂！莫奇吉！

踵踵踵

來了——

以後你可能會很難待在這裡，做好心理準備了嗎？

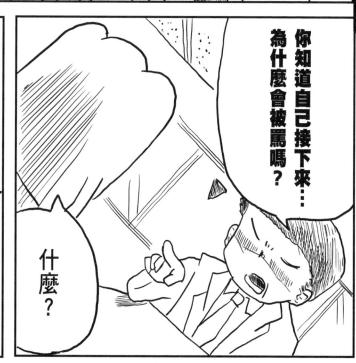

你知道自己接下來……為什麼會被罵嗎？

什麼？

150

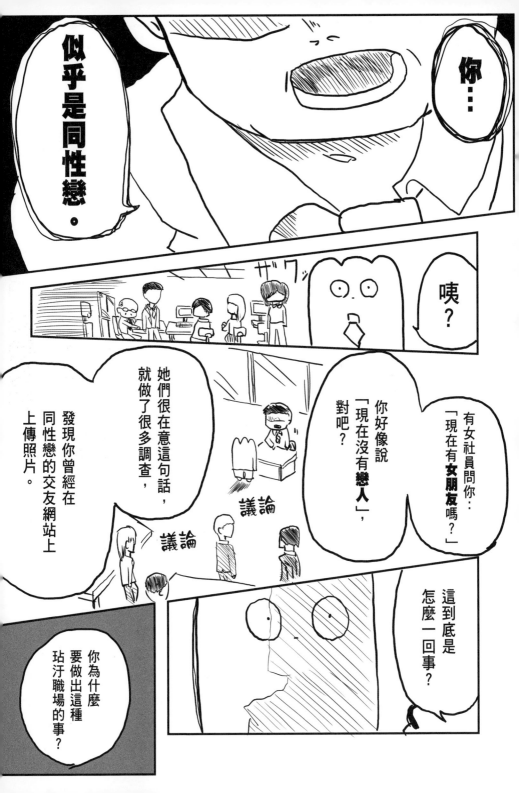

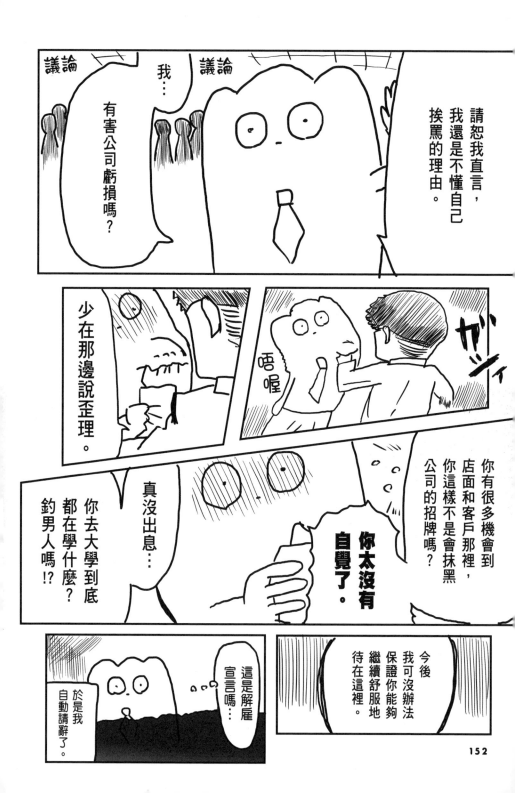

152

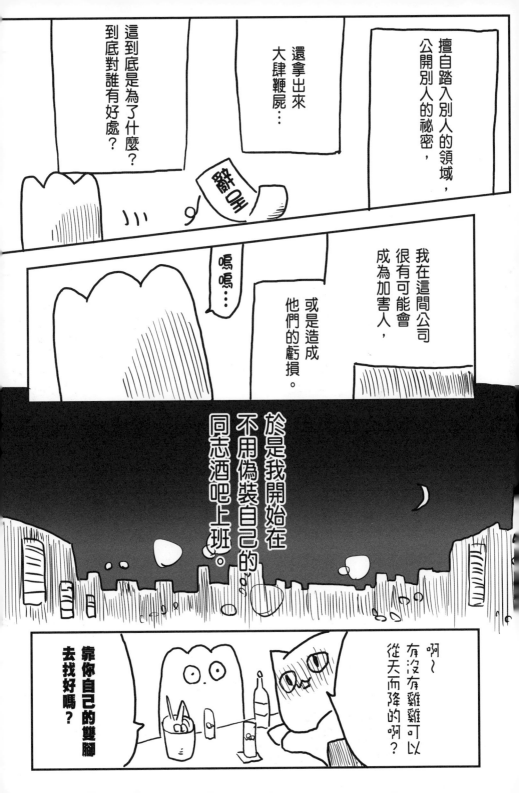

同志酒吧篇

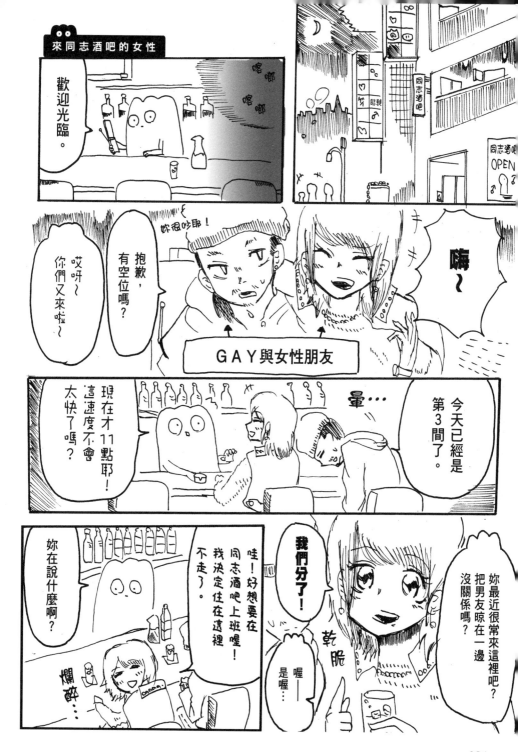

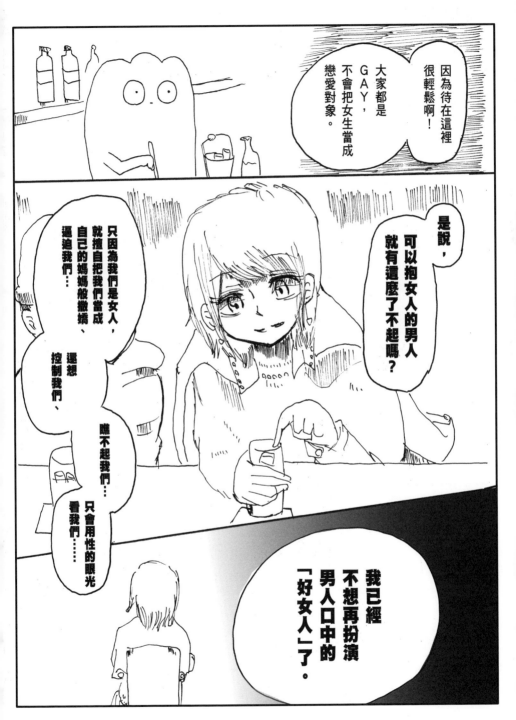

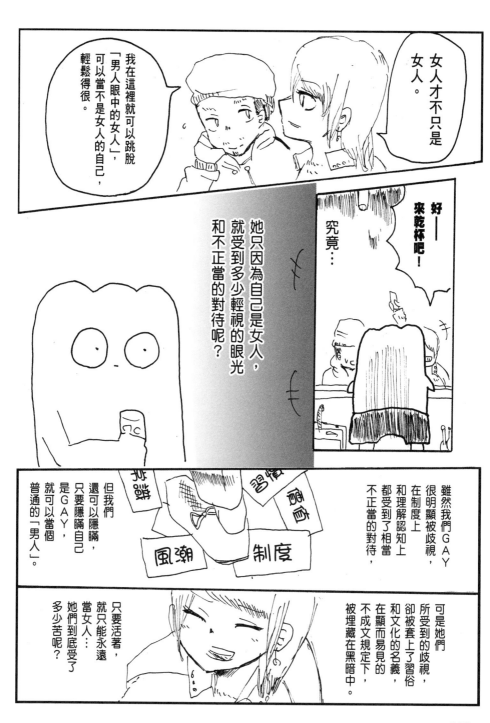

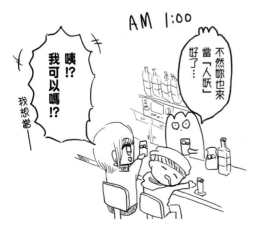

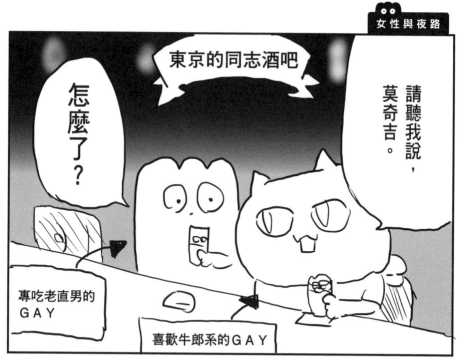

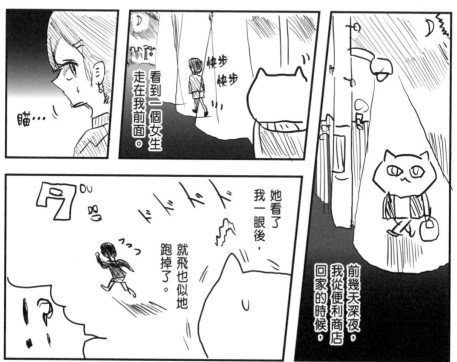

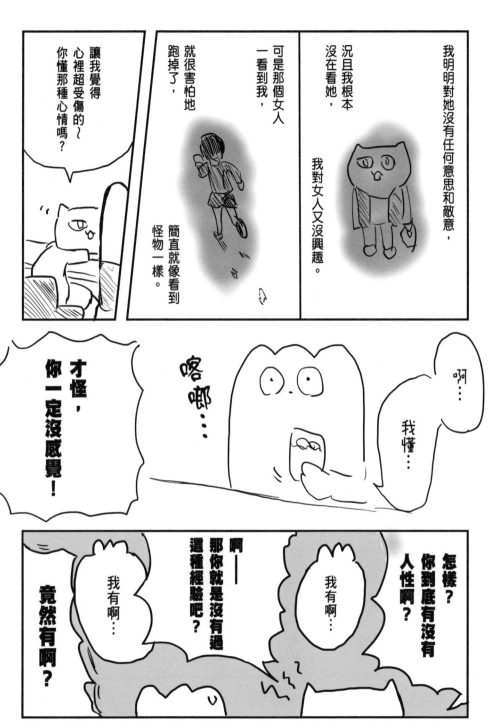

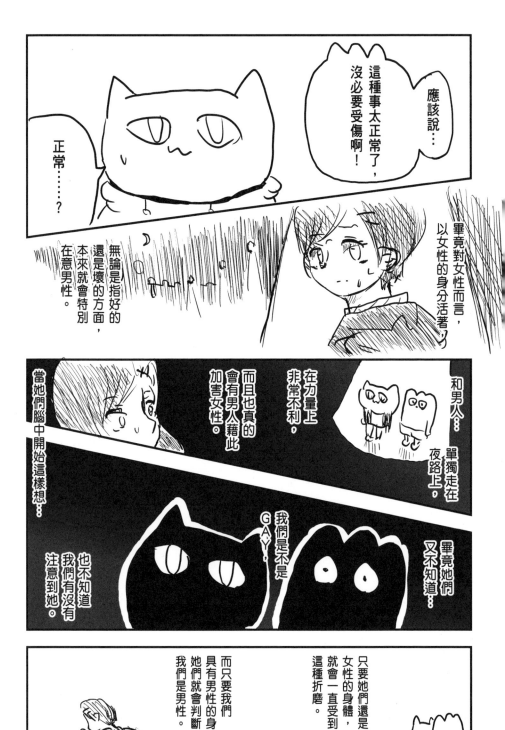

應該說…

這種事太正常了，沒必要受傷啊！

正常……？

畢竟對女性而言，以女性的身分活著，本來就會特別在意男性。無論是指好的還是壞的方面，

和男人…單獨走在夜路上，在力量上非常不利，而且也真的會有男人藉此加害女性。

畢竟她們又不知道…我們是不是GAY。也不知道我們有沒有注意到她。當她們腦中開始這樣想…

只要她們還是女性的身體，就會一直受到這種折磨。而只要我們具有男性的身體，她們就會判斷我們是男性。

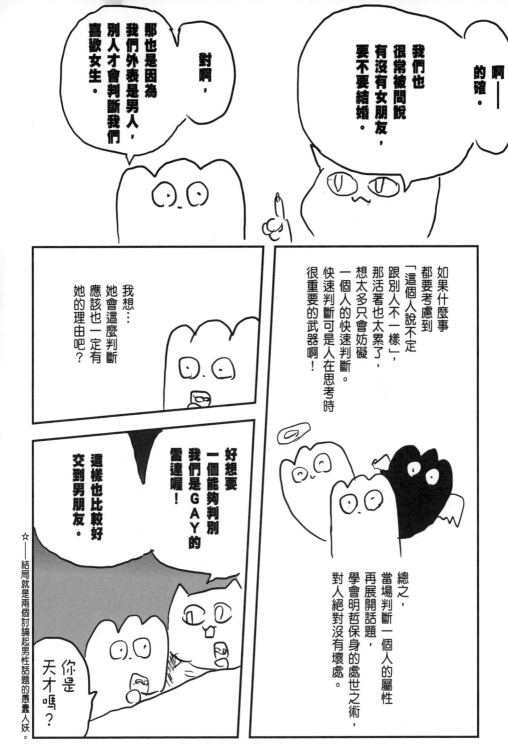

啊——
的確。

我們也很常被問說有沒有女朋友，要不要結婚。

對啊，

那也是因為我們外表是男人，別人才會判斷我們喜歡女生。

如果什麼事都要考慮到「這個人說不定跟別人不一樣」，那活著也太累了，想太多只會妨礙一個人的快速判斷。快速判斷可是人在思考時很重要的武器啊！

總之，當場判斷一個人的屬性再展開話題，學會明哲保身的處世之術，對人絕對沒有壞處。

我想……她會這麼判斷應該也一定有她的理由吧？

好想要一個能夠判別我們是GAY的雷達喔！

這樣也比較好交到男朋友。

你是天才嗎？

☆——結局就是兩個討論起男性話題的愚蠢人妖。

163

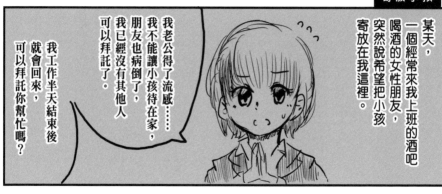

某天，一個經常來我上班的酒吧喝酒的女性朋友，突然說希望把小孩寄放在我這裡。

我老公得了流感……我不能讓小孩待在家，朋友也病倒了，我已經沒有其他人可以拜託了。

我工作半天結束後就會回來。可以拜託你幫忙嗎？

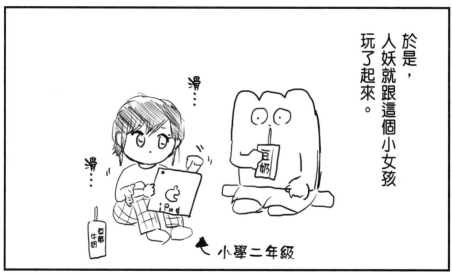

於是，人妖就跟這個小女孩玩了起來。

豆奶

iPad

芒果牛奶

滑…

滑…

▶ 小學二年級

莫奇——你喜歡什麼屬性？我幫你組隊伍。

喜歡的屬性？我喜歡有點冒失的50歲眼鏡大叔。

手機遊戲 ▶

不是這種屬性。

莫奇，我肚子餓了。

要煮點東西給妳吃嗎？

我想吃瑪格麗特披薩。

誰會做那種東西！

妳是不是太高估人妖的力量了。

前往大眾餐廳

薩莉雅

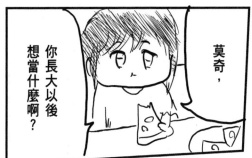

莫奇，你長大以後想當什麼啊？

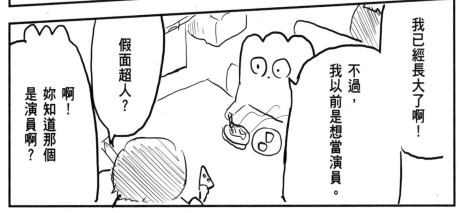

我已經長大了啊！

不過，我以前是想當演員。

假面超人？

啊！妳知道那個是演員啊？

之後我們就一直聊一些女孩子的話題。

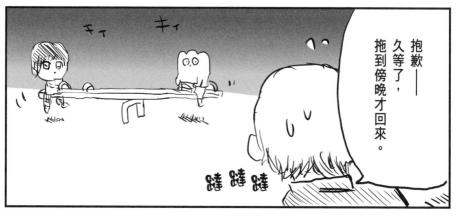

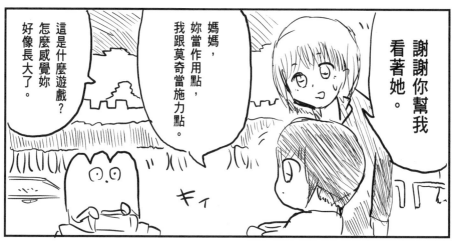

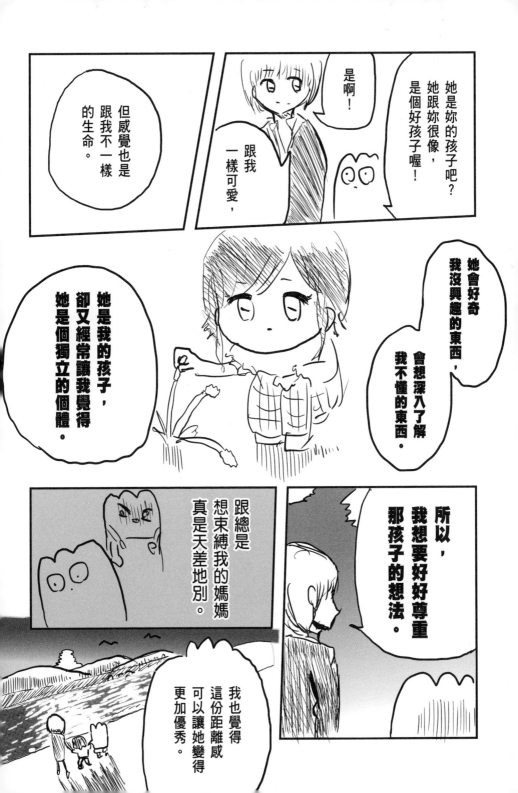

附錄漫畫

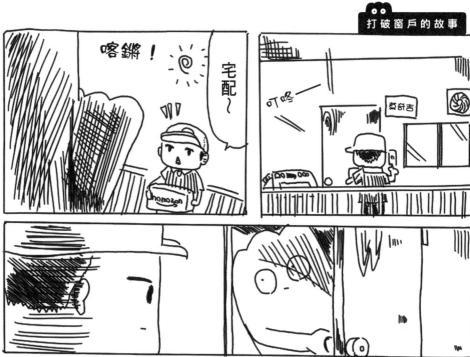

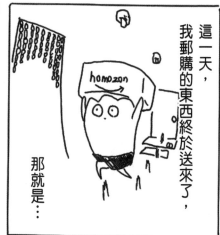

這一天，我郵購的東西終於送來了，

那就是…

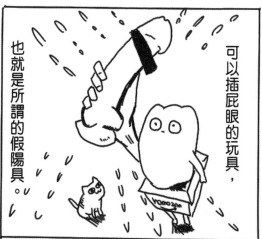

可以插屁眼的玩具，

也就是所謂的假陽具。

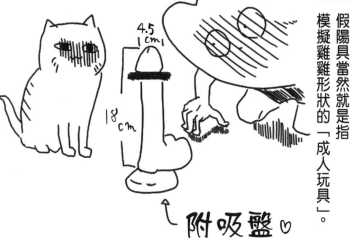

假陽具當然就是指模擬雞雞形狀的「成人玩具」。

可以拿來當自慰的道具，因為是雞雞的形狀，常被拿來當整人玩具，但要插入屁眼——那就是自己的責任。

4.5cm

18cm

附吸盤♡

啊？

晃動

晃動

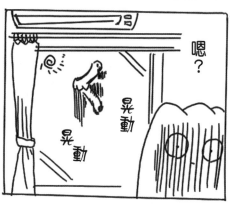

嗯？

晃動

晃動

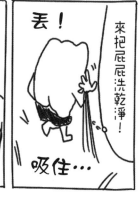

來把屁屁洗乾淨！

丟！

吸住…

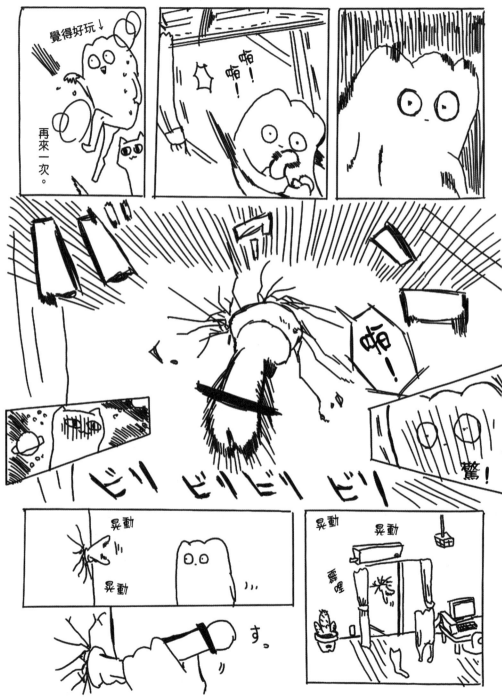

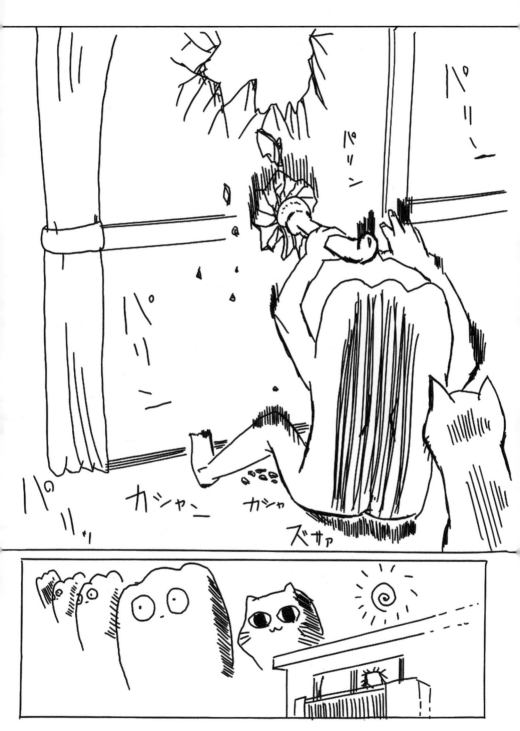

後記&謝詞。

2018年10月起，

我開始在Twitter

以「莫奇吉」之名展開活動。

現在社會對於LGBTs的關注度越來越高，

伴侶制度和同志領養制度、

大叔之愛的流行和社群網站的普及、

著名LGBTs當事者的崛起，

以及為了創造出這股潮流

從前個世代就奠定許多基礎、

在LGBTs的舞台上

進行各種活動的先驅，

和各位支持人士的功勞。

這些人們無論身處什麼時代，

都在為了自己而戰。

這些生活方式都會成為

重要的歷史軌跡。

我在累積起來的舞台上，

學到了非常多東西，

最後才能完成這本書，

現在我只有滿心的感謝。

可以發表這些經驗、

願意跟我一同思考的各位追蹤者、

協助我製作本書的KADOKAWA工作人員、

協助我取材和採訪的同事和各位當事者，

以及共同生長在這個時代的所有人，

我在此向各位致上最高的謝意。

もろぎ

書　　　　　名	生而為GAY，我很抱歉：我的性決定我的人生	
原　　　　　名	ゲイ風俗のもちぎさん　セクシュアリティは人生だ。	
作　　　　　者	もちぎ	
譯　　　　　者	林琬清	
副　總　經　理	陳君平	
副　　經　　理	洪琇菁	
責　任　編　輯	羅怡芳	
美　術　編　輯	方品舒	
國　際　版　權	黃令歡・李子琪	
公　關　宣　傳	邱小祐・劉宜蓉	
發　　行　　人	黃鎮隆	
出　　　　　版	城邦文化事業股份有限公司　尖端出版	
	台北市中山區民生東路二段141號10樓	
	電話：(02)2500-7600 傳真：(02)2500-1974	
	E-mail：4th_department@mail2.spp.com.tw	
發　　　　　行	英屬蓋曼群島商家庭傳媒股份有限公司	
	城邦分公司　尖端出版	
	台北市中山區民生東路二段141號10樓	
	電話：(02)2500-7600 傳真：(02)2500-1974	
	讀者服務信箱E-mail：marketing@spp.com.tw	
法　律　顧　問	王子文律師 元禾法律事務所 台北市羅斯福路三段37號15樓	
北　中　部　經　銷	楨彥有限公司	
	Tel:(02)8919-3369　Fax:(02)8914-5524	
雲　嘉　經　銷	智豐圖書股份有限公司 嘉義公司	
	Tel:(05)233-3852　Fax:(05)233-3863	
南　部　經　銷	智豐圖書股份有限公司 高雄公司	
	Tel:(07)373-0079　Fax:(07)373-0087	
版　刷　版　次	2020年10月1版1刷	

GAY FUZOKU NO MOCHIGI SAN　SEXUALITY WA JINSEI DA.
©motigi 2019
First published in Japan in 2019 by KADOKAWA CORPORATION, Tokyo.
Complex Chinese translation rights arranged with KADOKAWA CORPORATION, Tokyo.

■中文版■

郵購注意事項：
1.填妥劃撥單資料：帳號：50003021號　戶名：英屬蓋曼群島商
家庭傳媒（股）公司城邦分公司。　2.通信欄內註明訂購書名與冊
數。3.劃撥金額低於500元，請加附掛號郵資50元。如劃撥日起
10～14日，仍未收到書時，請洽劃撥組。劃撥專線TEL：（03）
312-4212・　FAX：（03）322-4621。